紫砂繁華夢

主辦單位

中國茶葉博物館

中國美術學院公共藝術學院陶瓷與工藝美術系

贊助單位

財團法人成陽藝術文化基金會

特別感謝

財團法人成陽藝術文化基金會

鮑志強紫砂藝術館

宋信德　黃健亮　黃怡嘉

紫砂繁華夢 · 吳光榮 許艷春紫砂陶藝

中國美術學院出版社

學術顧問

張道一

組織、編輯委員會（按姓氏筆劃為序）

王建榮　朱珠珍　吳光榮　宋信德　周　武

郭丹英　許艷春　楊奇瑞　劉　正　戴雨享

目錄

傳承与創新——吳光榮、許艷春紫砂陶藝

中國茶葉博物館館長、研究員

王建榮

茶是國粹之一。中國是茶的原產地，世界各地的茶及茶文化都是直接或間接從中國傳入的，目前全世界五十餘國家產茶，有一百六十餘國家的三十億人在飲茶。在中國既有『柴米油鹽醬醋茶』，也有『琴棋書畫詩酒茶』，前者之茶利身而後者之茶怡情。大俗亦大雅只有茶，茶風始起就注入了強烈的文化意蘊。茶的品飲過程中凝聚了豐富的道德和美學意識，形成了具有獨特禮儀特徵的茶文化。俗語稱：『水為茶之母，器為茶之父』。茶器具，作為飲茶的載體，在茶文化的發展中，順其自然地形成了對茶文化系統本身發展和演變具有很大影響與推動作用的次生文化。茶器具極大地提升了飲茶的文化品位。

紫砂壺，作為中國茶器具的重要成員，在茶文化的發展中深受人們的關註，在其造型藝術基礎上，融匯詩、書、畫、印等諸多文化內涵，成為明清以降茶具文化的奇葩。紫砂壺在其工藝、功能、審美等方面皆稱一絕！

吳光榮、許艷春伉儷畢業於南京藝術學院工藝美術系，他們把對中國傳統工藝美術的熱愛凝聚於紫砂器中，他們志同道合並深諳紫砂器用之道。作為中國美術學院副教授的吳光榮秉承『器以載道』的藝術創作理念，給予紫砂藝術更多的文化元素和思想內涵，讓紫砂器更富當代的審美取向、情感和個性。而許艷春更多地從古典紫砂器型中汲取精華，在繼承傳統紫砂文化的基礎上融入自己獨特的創作理念，其紫砂作品內斂雋永，得到業界和社會的高度認可，二〇一一年經江蘇省人民政府批準，榮獲『第五屆江蘇省工藝美術大師』稱號。近年來，更有二人共同創作的紫砂作品，可謂珠聯璧合，古典與現代如此巧妙地融於一器之中，從中我們看到了中國紫砂藝術的未來方向。

此次，在中國茶葉博物館舉辦兩位紫砂藝術家創作的紫砂作品展覽，旨在讓廣大愛好者能分享當代

紫砂藝術之美。展出的紫砂作品，既有傳統的仿古，也有許多傳承創新。有的充滿生活情趣意韻悠遠，有的巧奪天工技藝高超，有的意趣天成拍案叫絕，也有另辟蹊徑創意無限，令人愛不釋手！『摔壺』系列作品，通過掌握好成型的壺坯濕度，使用一定的力來摔，讓坯體變形，從而力求在預期與偶然的效果中發現美，從而充分盡情發揮了紫砂陶的可塑性，從無數的點、線、面構成的自然曲線來達到美的效果，從而使紫砂壺產生了一種新意，擺脫了幾百年來《瓷壺記》中『良工雖巧，不能徒手而就，必先器具修然後制度精』的程序。

中國陶瓷是中華民族文明歷史的象徵，正因如此，中國傳統陶瓷文化藝術才備受世界關注。傳統陶瓷和現代陶藝有機地結合，才能適應社會的發展需要。藝術是一種高境界的氛圍，讓更多的人們來享受這精神文化的產物。

展覽之時出版《紫砂繁華夢》，相信這些紫砂陶藝作品能給你帶來美的享受！

九

紫砂繁華夢——吳光榮、許艷春陶藝暢想曲

東南大學藝術學教授、博士生導師、博士後導師

原國務院學位委員會藝術學科評議組召集人

張道一

兩千年前的漢朝人，遙想我們的祖先，把神話中的伏羲女媧畫成人首蛇身，表示是處在洪荒的時代。

兩人親密地交合在一起，手舉規矩、籌畫人間；女媧則用黃土塑人，使其繁衍。將他們的畫像刻在石頭上，不知經歷了多少年。人們利用規矩、搏土燒器，也已達萬年之久了。

遠古人為了改善生活的條件，將一棵粗壯的大樹，採伐來做成木器；將山野的陶土，合水搏埴、經燒焙而為陶器。老子說：『樸散則為器』。樸素自然的東西散失了，經人工變成了有用的物品。他強調要順應自然而不要太勉強。卻不知他想到沒有，器成之後能否復歸於樸呢？

造物者必有『機心』。莊子所擔憂的是：『機心存於胸中，則純白不備；純白不備，則神生不定；神生不定者，道之所不載也。』由利欲會致機心歪曲，邪惡隨之而生。也不知他是否考慮過：如果『機心』嚴守端正，能否保持守白而載道呢？

在造物活動中，雖然顯現出『人的本質力量』和『需要的豐富性』，但『質樸』與『機心』這兩者也是存在的。時至今日，已經非常明顯，如不正視和解決，是會有損於『藝理』和『藝德』的。古人為什麼反對『奇技淫巧』呢？為什麼要防止『玩物喪志』呢？另一方面，又規定『物勒工名』呢？都與『機心』的變異有關，是不得不注意的。

凡是進入高等藝術院校的初學者，往往都有一個夢想的抱負，在藝術上作一番大事業，這是很好的事，應該有這個志向。藝術早是花樣萬千，藝術之夢無疑更是異彩繽紛。幾經磨練之後，如像鯉魚跳龍門，雖有化龍者，為數並不多。有人說這是藝術的規律，我看也不盡然。其中有不少是悟性不夠靈活、放過了自己的『機遇』。

藝術有三大元素：思維、載體、技巧，即對於藝術作品的巧思妙想、物質材料的選擇運用、表現技巧的得心應手，三者缺一不可，而又不能平均對待。就像色彩的『三原色』，不但要認識紅黃藍的特性，更重要的是三者的相互調合，即使懂得了『三間色』，不諳『複色』的調配也是徒勞。以紫砂而論，它是一種得天獨厚的物質材料，其質感誘人，作為藝術的載體，在陶瓷領域內，能與瓷器媲美者唯其如此。然其造型和用途，製作的技巧，也是寬闊無邊的。如果有人說：『紫砂適於做茶壺』，說明他頗有眼光，又說：『紫砂只能做茶壺』，卻是個眼光短淺的無知者。

誰敢將一把剛做好的茶壺摔在地上呢？

不管是故意還是偶然，如果摔得粉碎，倒也罷了。偏偏是濕泥未乾、由外部的震擊使器物部分地變了形。可能連作者都沒有意識到，這一摔的回聲有多大，竟然摔出了一個『反樸歸真』！

人們欣賞紫砂器，大都是看那器物的規整，材質的堅硬和色澤的深沉，看不到紫泥未乾時的細膩、柔軟、可塑性強的一面。一把新製作的端莊挺拔的茶壺，經此一摔，上部的蓋、鈕、把、流依然是規矩方圓，下部卻因震擊而變形，像是閨閣中的絲絨小包袱，略微大出壺體，仿佛有意作襯，也好像作者巧於意匠，將藝術的對比與調和統一起來。於是，紫砂的物性之美被全面揭示出來了，又是那麼自然，正如老子所希望的『大制不割』，不要與自然割裂。

是偶然，還是必然？這是經驗型思維所常遇到的問題。關鍵在於能否抓住機遇、作理性的上升。在陶瓷方面，歷史上的例證很多。如著名鈞瓷的局部窯變，最初不過是窯壁上落下的廢釉，被灼見者發現後才由『廢品』變成了珍品。青瓷的開片也是如此，是由坯胎與釉料的收縮率不同所造成的。一個粗壯大漢穿了一身小衣服，衣服收縮崩開了裂縫，並不好看，可是青瓷之釉卻出現了肌理之美。

吳光榮與許艷春正熱衷於紫砂藝術的開拓，如夢如醒。清醒地提出全面發展，不限於一格一式；又如夢般地進行探索。吳許二位講給我聽，我拍手稱好。你聽說過『莊生夢蝶』的故事嗎？當人進入『物我』的境界，也就同事業混為一體了。

我躺在病床上，仿佛看到兩只蝴蝶在飛舞，竟也忘記了疼痛，飄在了空中。

二〇一二年九月廿五日

呐喊與吟誦——吳光榮與許艷春的藝術世界

劉　正

中國美術學院教授

中國美術家協會陶藝委員會副主任

吳光榮和許艷春是著名的紫砂伉儷，兩人畢業於南京藝術學院。學院教育的背景，使他們在以作坊式傳承為主的宜興，表現出知識結構系統化的優勢。尤其是學院的實驗精神和詩性傳統，在他們的作品中得到了充分的表現。如果說吳光榮一系列帶有破壞性和批判性的紫砂作品具有呐喊甚至咆哮的狂野性格，那麼許艷春的作品則像是遠游的詩人，其風格近似吟誦，充滿了南方文人散淡的書齋氣息。

在中國陶瓷史上，紫砂是受中國文人精神浸染最深的行業，也正因為如此，紫砂數百年來，一直以風雅的面貌示人。歷代的紫砂藝人和客串的文人藝術家，也都以文人精神的傳達為宗旨。他們在這樣的語境中創作，形成了一套完美的造型與表現的體系。這種體系使紫砂從純粹的民間藝術，羽化為具有民藝與文人藝術雙重身份的藝術。同時，它也如同一道軟性的圍牆，將紫砂藝術完全拘囿在其中。吳光榮早期的『摔壺』系列作品，是對這個完美體系的一次破壞性追問。它『粗魯地踐踏』了優美的紫砂藝術的傳統體系，同時也將自己置身於危險的境地，他的『摔壺』作品在問世之初，即受到了業內人士和藏家的普遍質疑。吳光榮的『摔壺』作品，其創作目的當然不在於功能，也不是一般意義上的美的表現。他通過『破壞』，使人們對紫砂已有的成果進行反思，從而為紫砂創作新空間的拓展提供了可能性。從這個意義上來說，『摔壺』表現出超越器物本體的價值，其作品和行為本身已成為中國紫砂史上重要事件，從而具有了紫砂發展史的意義。

吳光榮近幾年的作品，從『摔』轉而到對形的『擠壓』。他破壞了紫砂茶器中對稱的一貫原則，製造了異形的，如同呼吸的皮膚般的形態和質感，他再一次將自己置身於傳統紫砂藝術尤其是造型傳統的反

面，表現出他一貫叛逆的作風。吳光榮將這一類作品命名為《失去水源的壺》，不知是否是在暗示自己悖

離傳統方法而可能遭遇的困境。

與吳光榮相反，許艷春致力於傳統經典紫砂茶器的個性化詮釋。在紫砂創作的初期，許艷春也曾進行

過帶有前衛意識的紫砂實驗創作。這種創作經歷，使回歸經典的許艷春有了一個不同的參照系，這種類似

廬山之外的認識經驗，使許艷春對傳統有了更清晰和本質的認識。它一方面使許艷春對經典的演繹更加精

准，意蘊更加豐厚；另一方面，也使許艷春在創作中，不可避免地注入了自己強烈的個人意識，祇是這種

個人意識的表現，不同於當代藝術的一般表現形式，它隱性地表現在造型之中，轉化為一種堅韌的如同藤

蔓般的執著力量，它隱身於綠葉之下，散發出難以言盡的詩性魅力。許艷春的作品豐富多彩，近期作品表

現出可貴的雄渾與衝淡的品質。她的《石瓢》、《井欄》、《掇球》與《柱鼎》等作品，令人愛不釋手。

它使我聯想起漢代霍去病墓前的石刻，聯想起中唐的詩歌，甚至聯想起西藏阿里的天空和荒漠。對於一個

器物創作者來說，超越器物，獲取更大範圍的共鳴，是至高的理想吧。

吳光榮與許艷春的創作，無疑站在了當代紫砂藝術創作的兩極。無論是吳光榮對紫砂本體語言的創造

性開拓，還是許艷春對紫砂經典造型的深層次表現和個性化詮釋，他們的作品都表現出『純粹』的本色。

作為一個家庭，他們在生活中琴瑟和鳴，令人艷羨，但他們的作品在形態上，則表現出巨大的反差，這種

反差，引發了他們對兩極之間共通精神的關注和思考，從而使他們的作品不斷超越表面形態的差異，逐漸

具有了直指人心的力量。

二○一二年九月廿六日於南岸花城

令人艷羨的『紫砂伉儷』

財團法人成陽藝術文化基金會

十年前，基金會為探討紫砂器專題，多次到寧拜訪前南京博物院宋伯胤院長，宋老推薦一位優秀的『宜興女婿』吳光榮教授，也是這二十多年來在臺灣紫砂收藏界著名的許艷春老師的夫婿。多年來這對令人艷羨的『紫砂伉儷』，一步一腳印在紫砂藝術領域裏默默耕耘，轉眼間已三十年，亦如內地傳承，六零後的他們，將邁開大步，努力播種，迎接一個不同於過去的時代。

兩位都在上世紀八十年代末畢業於南京藝術學院工藝美術系，一位學習平面設計，一位學習陶瓷設計，不同的專業因緣結為夫妻。吳教授現為中國美術學院公共藝術學院陶藝系副教授、碩士研究生導師，從事陶藝教學及陶瓷史、工藝史研究。在藝術院校教書之餘，受妻子影響，也開始陶藝創作，現也超過二十年。許老師在一九八二年進入紫砂工藝廠，現為研究員級高級工藝美術師、江蘇省工藝美術大師、中國美術學院公共藝術學院陶藝系研究生課程特聘指導教師，早年跟隨師傅學藝的傳統基礎，加上多年閱讀相關文獻及觀摩古今傳器，因此他們對紫砂壺藝的研究、創作，特別充滿自信。

近年來，兩人合作無間，時創佳作。一位主攻傳統、一位主攻當代而不受傳統束縛，將現代陶藝諸多方法，運用到當代紫砂壺藝的創作中，發明多種泥片成型方法，開拓當代紫砂壺藝的表現範疇。除了滿足日常大眾生活所需，同時兼具紫砂壺藝的特殊表現形式，尤其關注當前社會現象，以作品啟發人們省思，此類極具個性的創作，深獲海內外藝術評論的關注。一九九四年五月文物出版社出版《尋找未來‧吳光榮許艷春紫砂陶藝作品集》；一九九四年第九期《中國》畫報；一九九五年一月五日《人民日報》海外版；一九九五年一月第十一期《人民中國》日文版；二○○七年四月十八日《中國日報》英文版等主流媒體都

曾有專題報導。作品已為中華人民共和國文化部、北京故宮博物院、中國國家博物館、中國美術館、廣東美術館、浙江美術館、北京中南海紫光閣、法國瓦洛里斯陶瓷藝術博物館典藏。

基金會多年來一直關注當代紫砂壺藝的發展。近十年我們雙方已多次合作，共同策劃及主辦多項紫砂壺藝相關學術活動。今日於「紫砂繁華夢」作品展覽及作品集出版之際，特別為序，希望邀請藝術同好一起欣賞這對「紫砂伉儷」各時期的創作心路歷程。

二〇一二年十月

失去水源的壺系列之一

高一八厘米　寬四七厘米　厚三八厘米

底簽：吳光榮 2008.5.25

入選『中華人民共和國第十一屆全國美術作品展覽・陶藝展』廈門，2009年9月，

『暨首屆中國美術獎・創作獎・獲獎提名作品展』北京，2009年12月。

刊《國技大典・中國紫砂陶》頁350，江蘇音像出版社，2010年12月。

閑時與忙時，喝茶則大有不同。

閑時喝茶，很是講究，不光是選茶、挑茶具和水，光是清洗茶具，就得花上一些時間和用去一些水。

有涼水、熱水、還有茶水。其用意，都是將自己喜愛的茶具清理一番，進入工作狀態。

時間久了，這些習慣在不經意間，讓茶具有些變化，有了讓人喜愛的那種感覺。

但在享受茶帶來的那種心曠神怡的感覺時，對水的過分使用，也不免經常會產生一些奇怪的想法，『失去水源的壺』為主題的創作便由此產生了。

水資源的緊張，為全世界所關注。如果真的有一天，水資源枯竭了，富麗堂皇的壺也就只能留在我們的記憶中了。

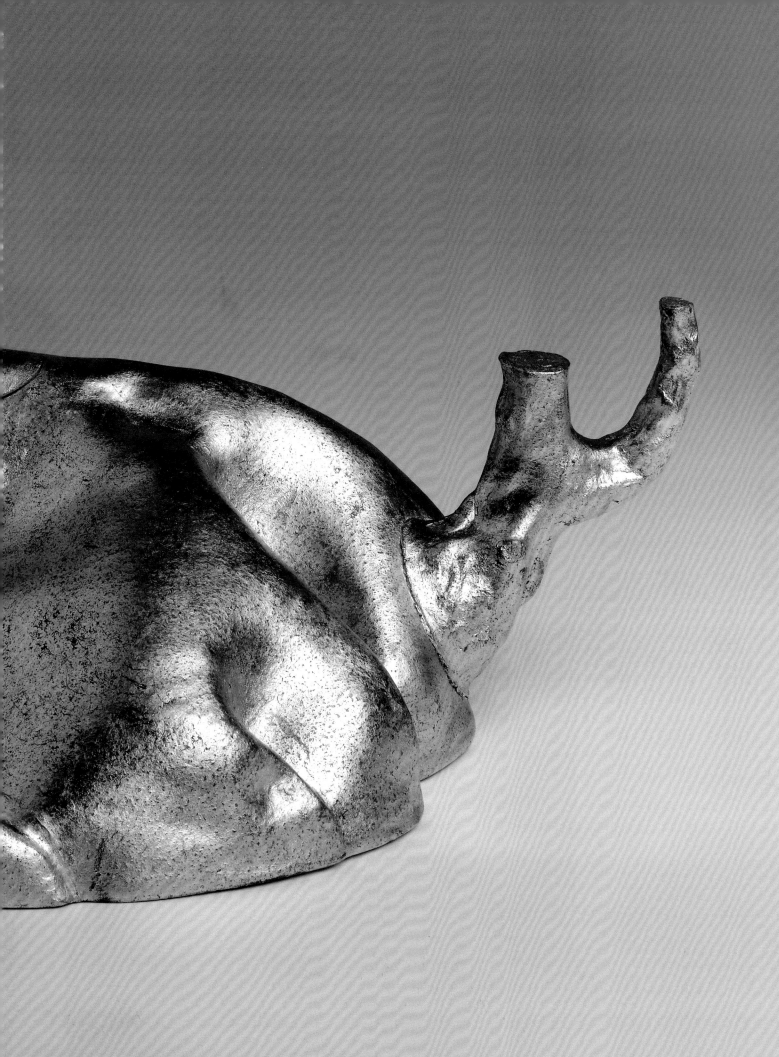

四方軟提梁捏壺之一

高一五點二厘米　寬一二點五厘米　厚一〇點五厘米

底印：光榮製陶

底簽：吳光榮　2007.4

刊《中國紫砂收藏鑒賞全集》頁324，宋伯胤、吳光榮、黃健亮著，吉林出版集團有限責任公司，2008年3月。

按照傳統的成型方法，將打好的泥片，圍成圓筒形狀，將接縫處粘接上，裏外修整好。先將圓筒的上端，按照想像捏成正四方形，將裁好的方形滿片嵌入其中，將上端方形固定好。再將壺身筒翻過來，用小的半圓形湯勺，從壺身筒內敲打壺壁，使之壺身形態飽滿、自然，並有一定的拋物面。再按四方棱角的延伸位置，用其扁平之類的工具，將壺身筒向內壓捏，根據壺的形態所需，壓捏出捏形的大小。再用泥漿粘接緊，處理乾淨。使之壺底形似海棠花形，將裁好的相同的底片嵌入粘接上。待壺身筒少許乾後，再將壺身筒上端的蓋片粘上，翻過來，再將壺的假底片裝上。

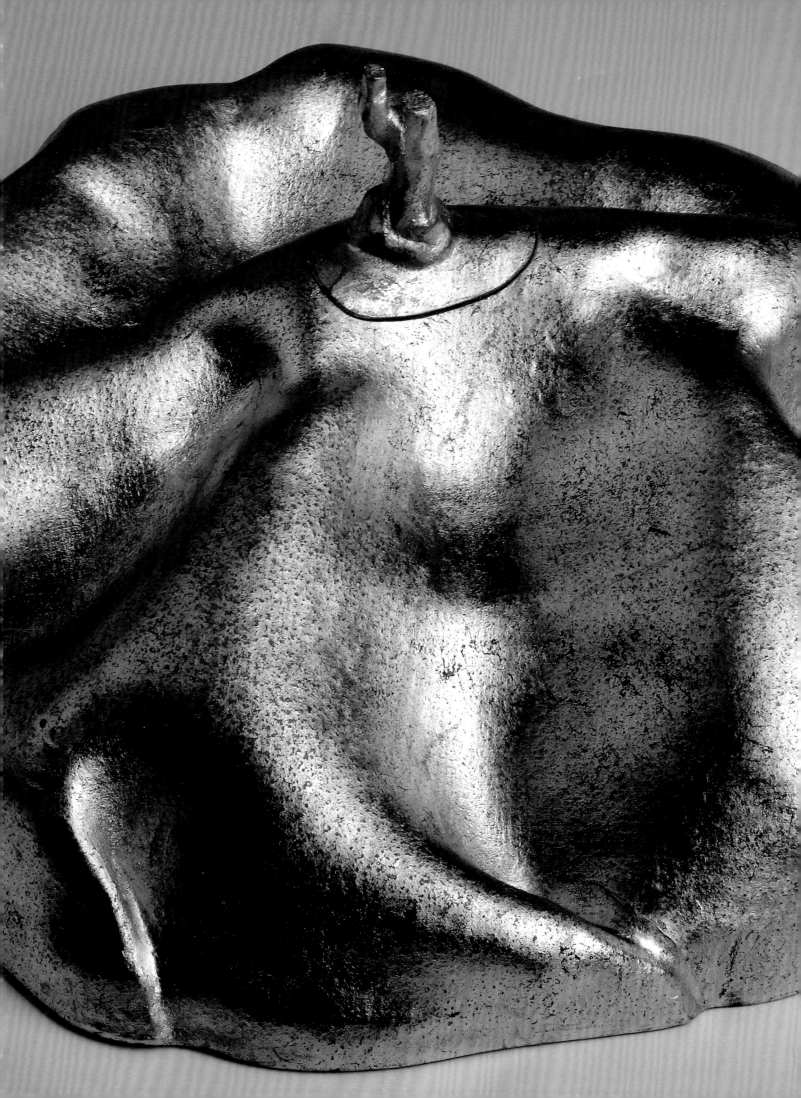

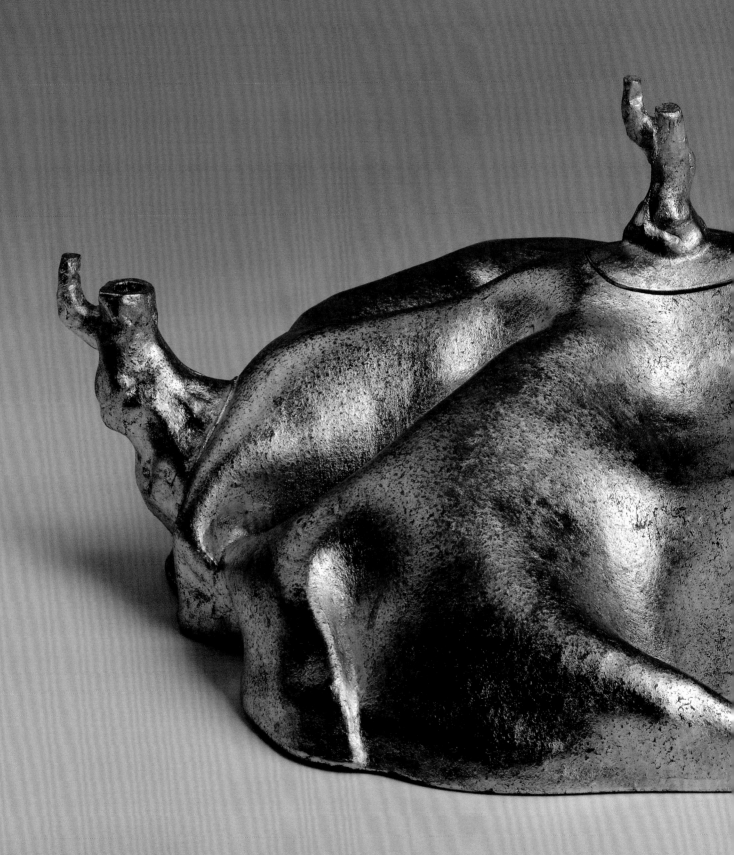

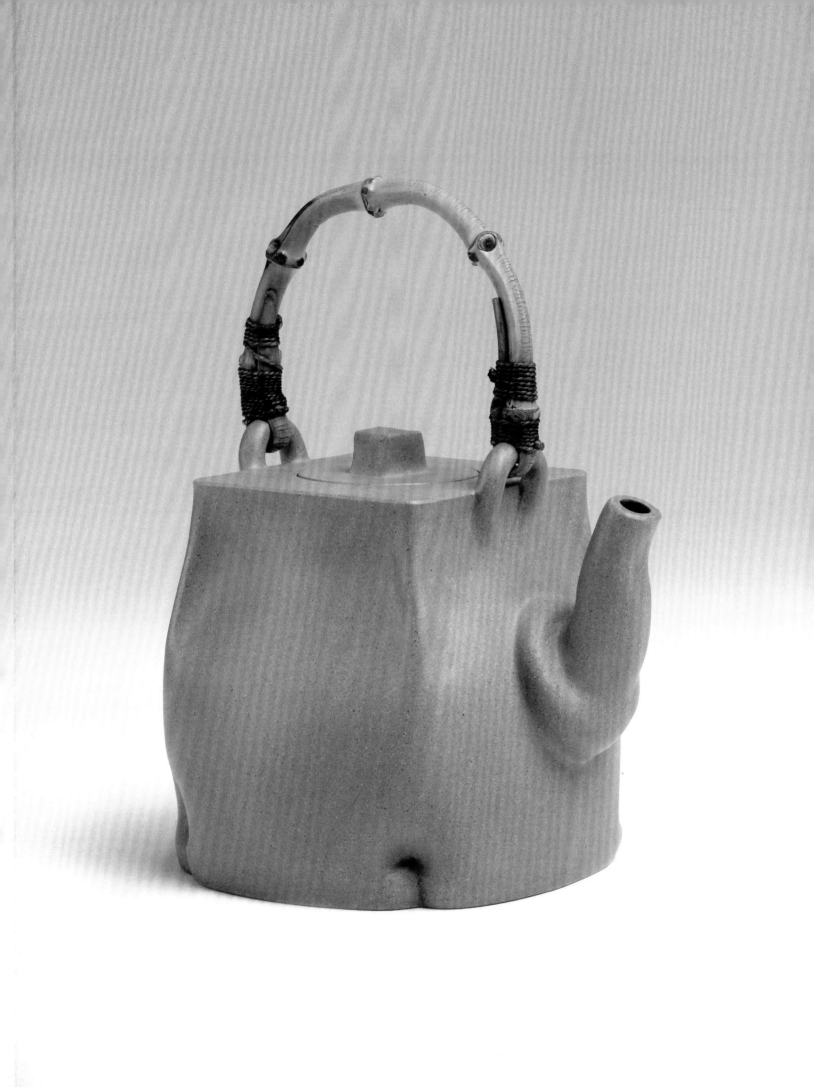

四方軟提梁捏壺之二

高一二點五厘米　寬一二點三厘米　厚一〇點八厘米

底印：光榮製陶

底簽：吳光榮　2007.4

刊《中國陶瓷畫刊》頁95，2011年第6、7期合刊。

軟提梁耳形式也是要認真考慮的，或方形、或圓條形，加工好後，放在壺肩上，看何種形式好看，再做選擇。最後我感覺圓條形好看，雖然有些粗獷，但卻非常協調。與身筒的粘接方法，採用了許多民窯裝耳、系的加工方法，與紫砂壺藝的做法看似有些『語言不通』，但這恰恰是一種大膽的嘗試，沒什麼可以或不可以，有想法就去做，看最後的整體形態是否合理、協調。壺嘴的做法，更是要有想像力，且要注意功能因素，還要保持與壺身筒的整體統一。最終選擇了，將捏好的壺嘴根部，用摔的方法，將其變形，與之壺身協調，再將壺身筒上的出水孔挖好，將其壺嘴粘上。蓋鈕的處理，選擇了較隨意切成的四方體塊，用木搭子略微敲打一下，使之有點變形，再將方形鈕中多餘的泥料挖掉，挖出出氣孔，整理乾淨，居中粘接上即可。

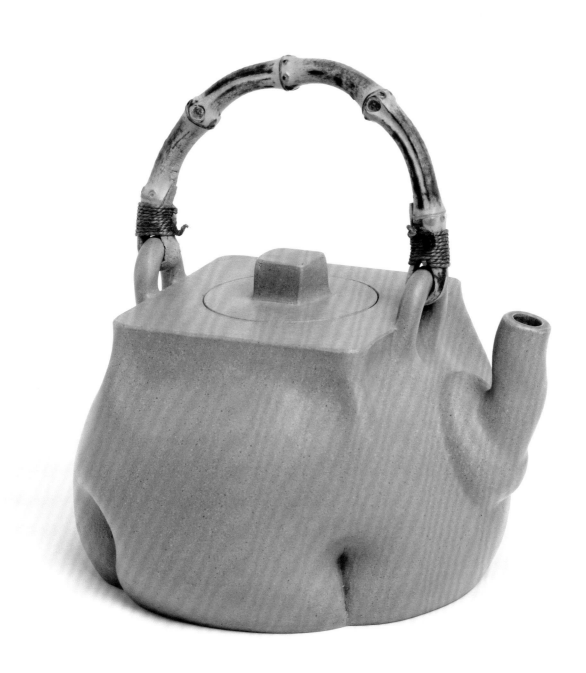

圓形捏壺

高一〇厘米 寬二〇厘米 厚一四厘米

底印：光榮製陶

底簽：光榮 2012.3

蓋印：吳氏

入選『第八屆中國當代青年陶藝家作品雙年展』，杭州，2012年7月。

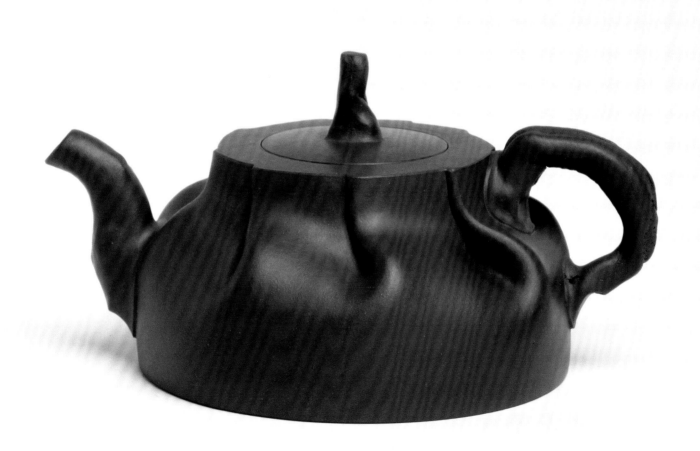

【紫砂繁華夢】 吳光榮作品

捏壺茶具之一

壺高一〇點五厘米 寬一三點五厘米 厚一〇點二厘米

底印：光榮製陶

杯高四點二厘米 寬七厘米

底印：吳氏

入選『二〇〇二年中國當代青年陶藝家作品雙年展』，杭州。

刊《中國紫砂收藏鑒賞全集》頁325，宋伯胤、吳光榮、黃健亮著，

吉林出版集團有限責任公司，2008年3月。

將打好泥片，如同麵食包包子一樣成型，其結果如何？

有一天，有這種想法，也就這樣去做了。結果在做的過程中，發現了紫砂泥料的可塑性，超出了我的想像。當然，泥料的乾濕變化非常重要。你要把握好，這是前提。

軟的泥料，借助一些輔助工具幫助成型，通常會有一些意想不到的效果出現。想像中的造型就這麼無意間發現了。

後續的加工，已超出了傳統壺藝加工的範疇，方法也不一樣，審美觀更是有所區別。如何保留、取捨造型中的一些細節，這就要看你的藝術修養了。當然審美可能也會超出一般人的看法，隨時都會有說三道四的出現，不過有善意的具多。有時也會有個別不懂裝懂的出現，且指手畫腳。你要有自信去面對所遇到的一切。

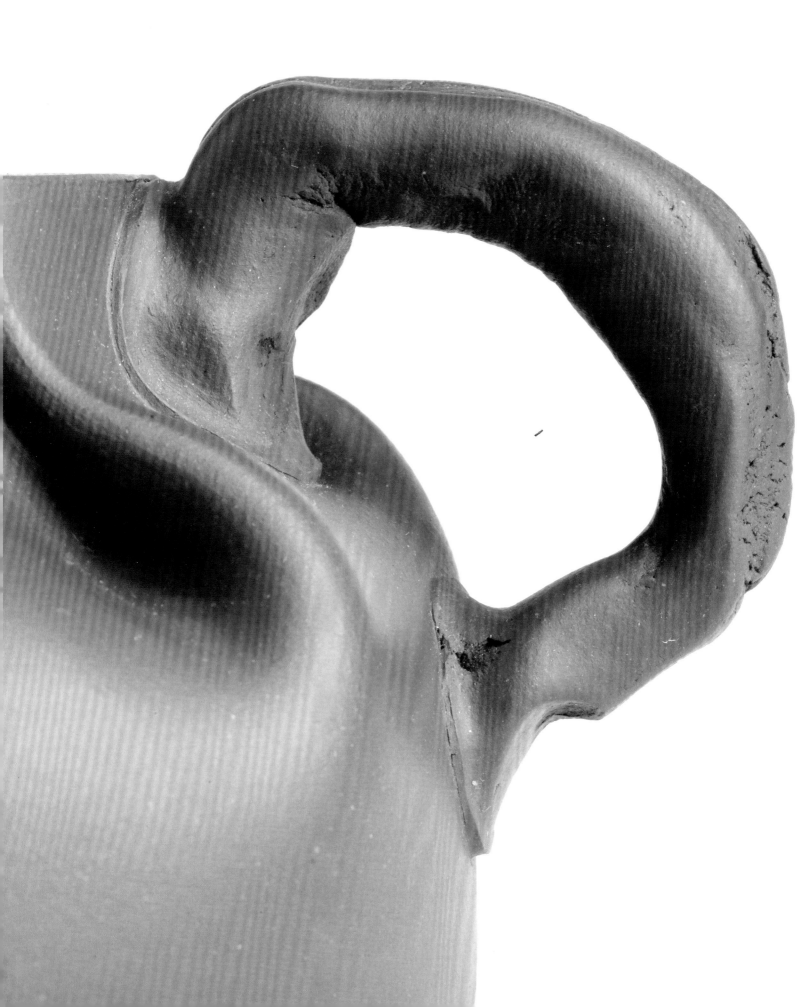

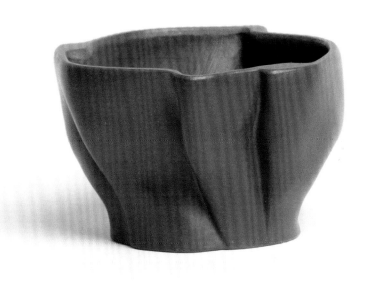
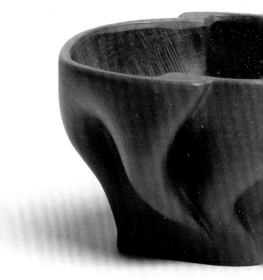

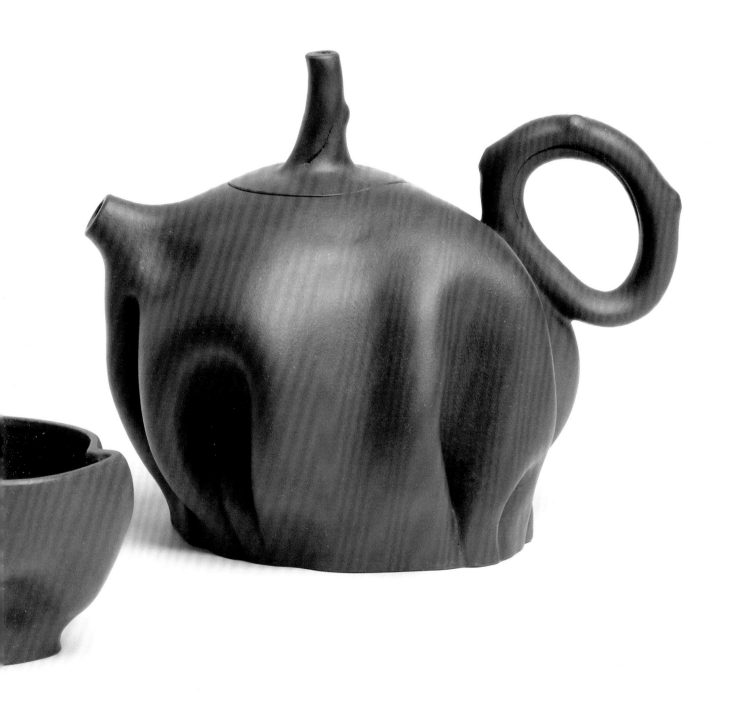

捏壺茶具之二

壺高：一五點二厘米　寬二四厘米　厚一五點二厘米

底印：光榮製陶

底簽：吳光榮　2012.8

杯高：五點六厘米　寬八點三厘米

底印：吳氏

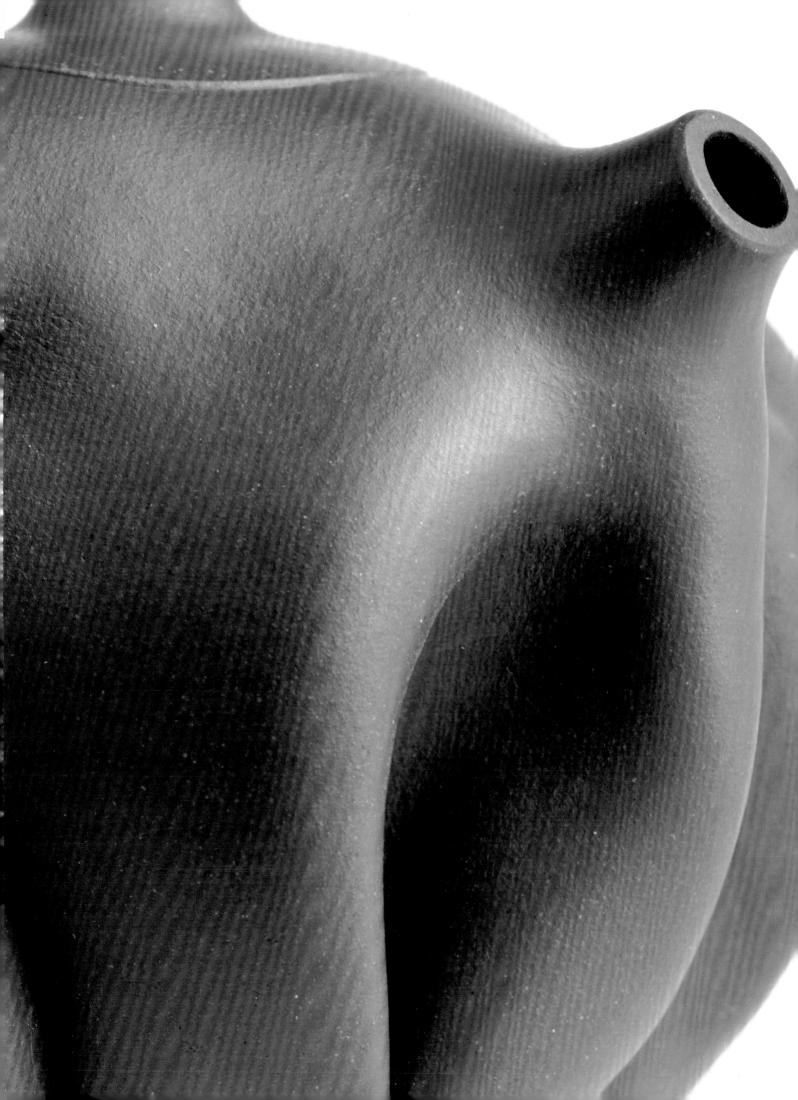

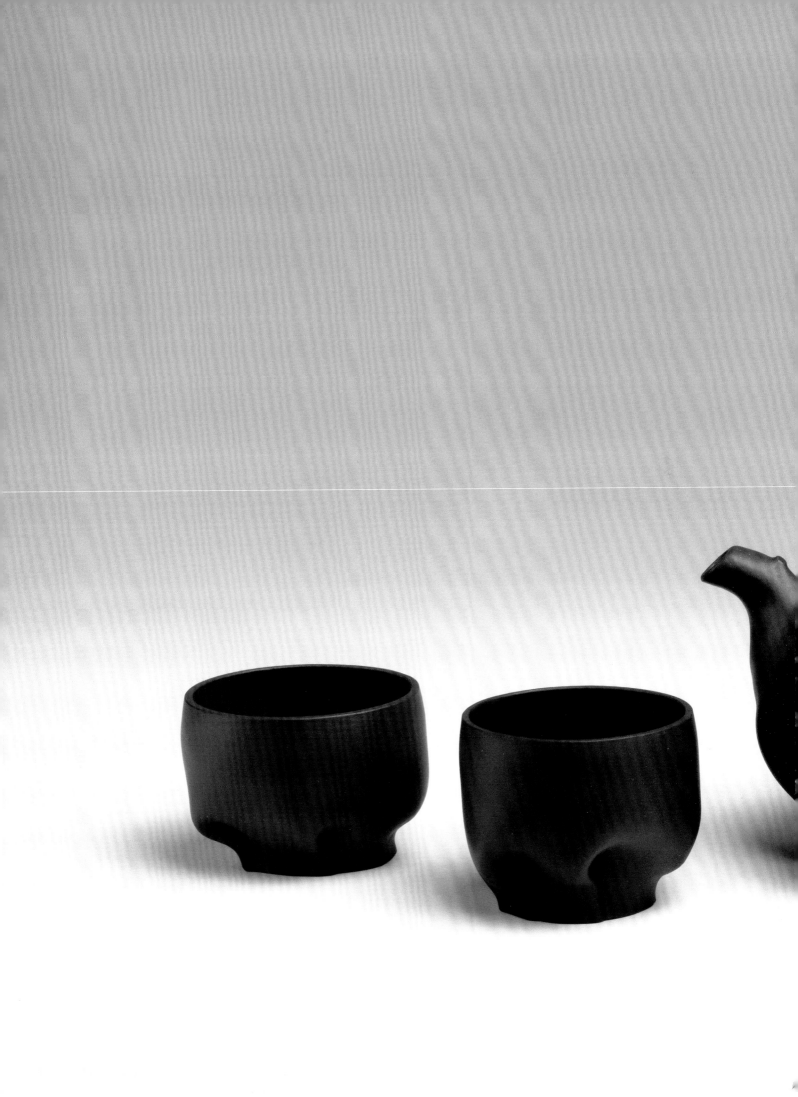

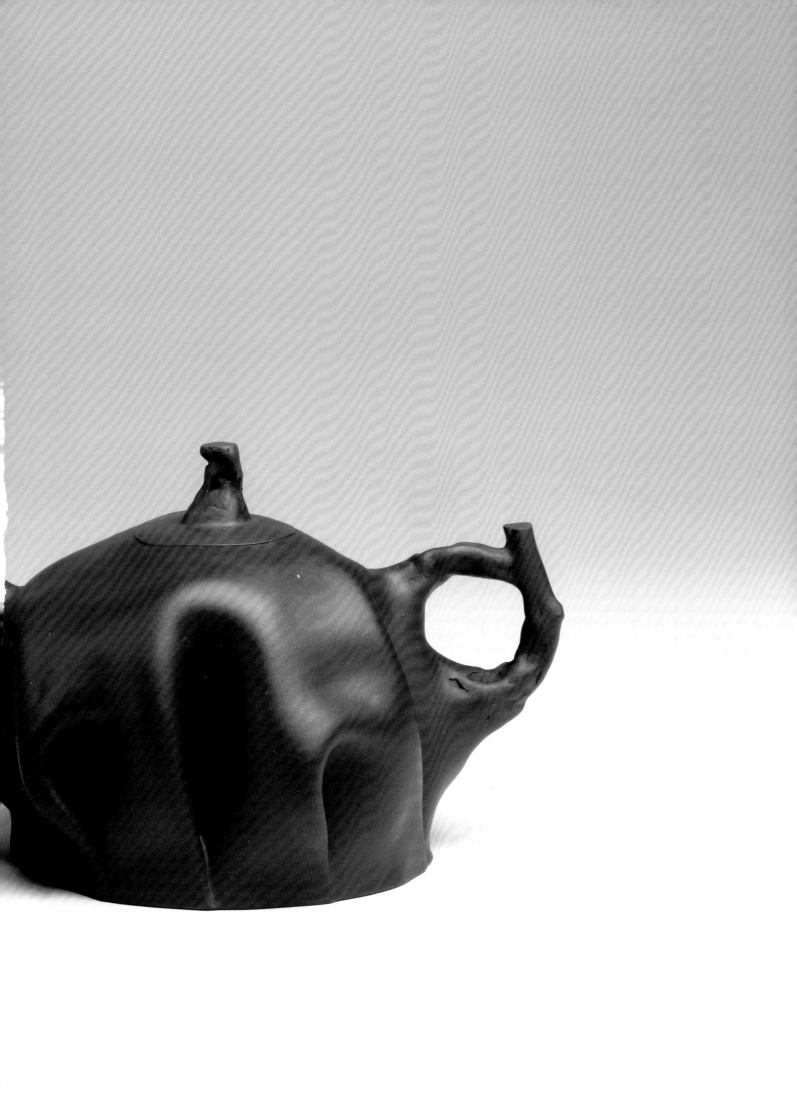

【紫砂繁華夢】　吳光榮作品

失去水源的壺系列之二

壺高：一五點五厘米　寬三三點五厘米　厚二五點二厘米

底簽：吳光榮 2008.10.9

入選『文思物語‧大陸當代陶藝展』，臺北，2009年6月。

刊《今日藝術》頁50，總第十一期，2010年11月。

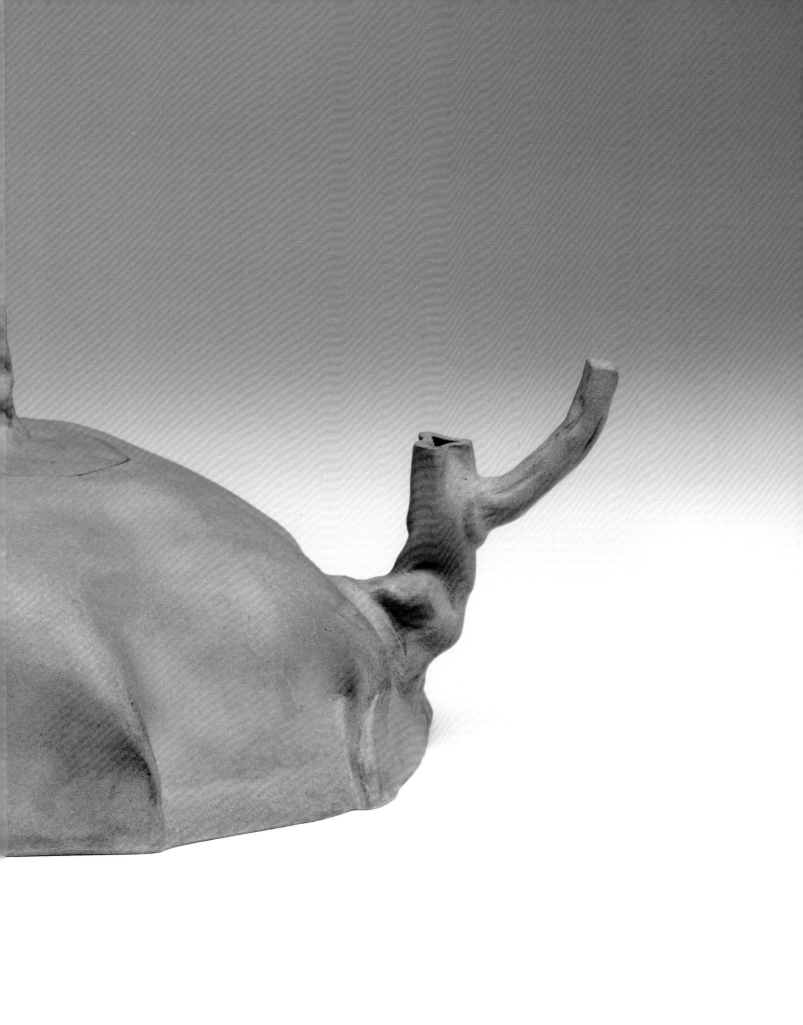

《紫砂繁華夢》 吳光榮作品

捏壺

高九點二厘米 寬一七點八厘米 厚一二點三厘米

底簽：DEC.24.1996

底印：光榮製陶

入選『一九九九卡羅國際陶藝雙年展』，瑞士。

刊《美術文獻》中國現代陶藝專輯，總第十輯，頁54，湖北美術出版社，1997年。

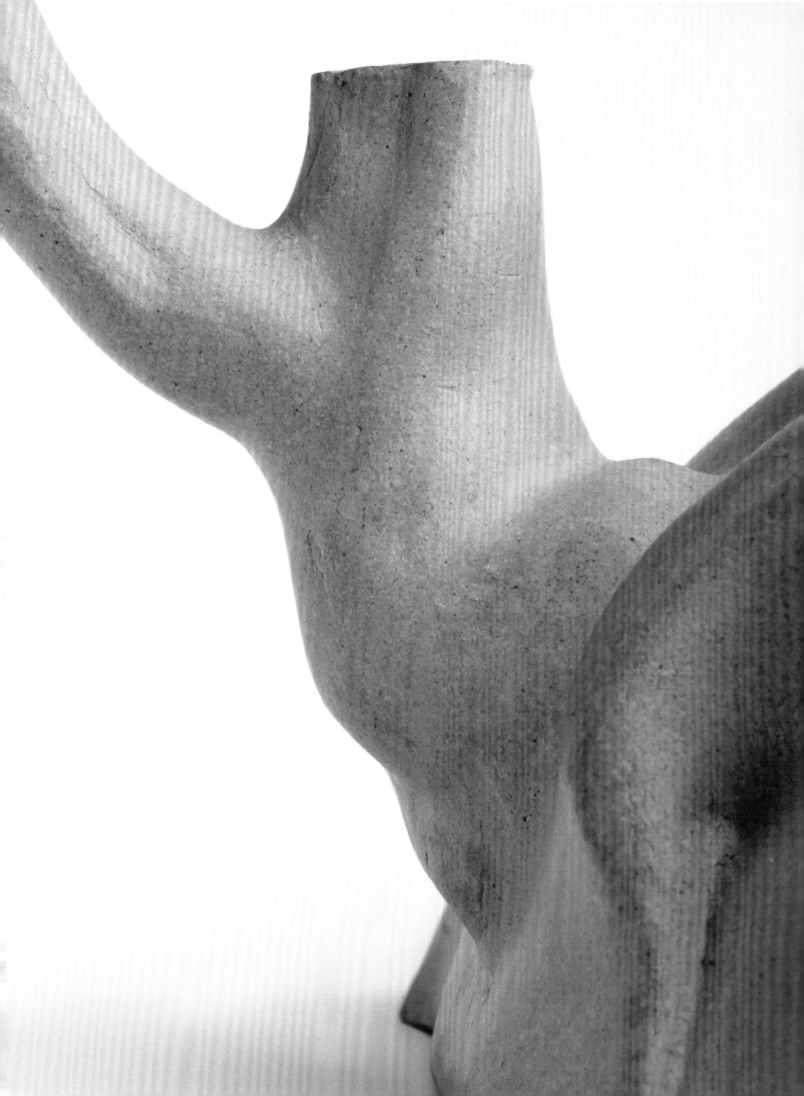

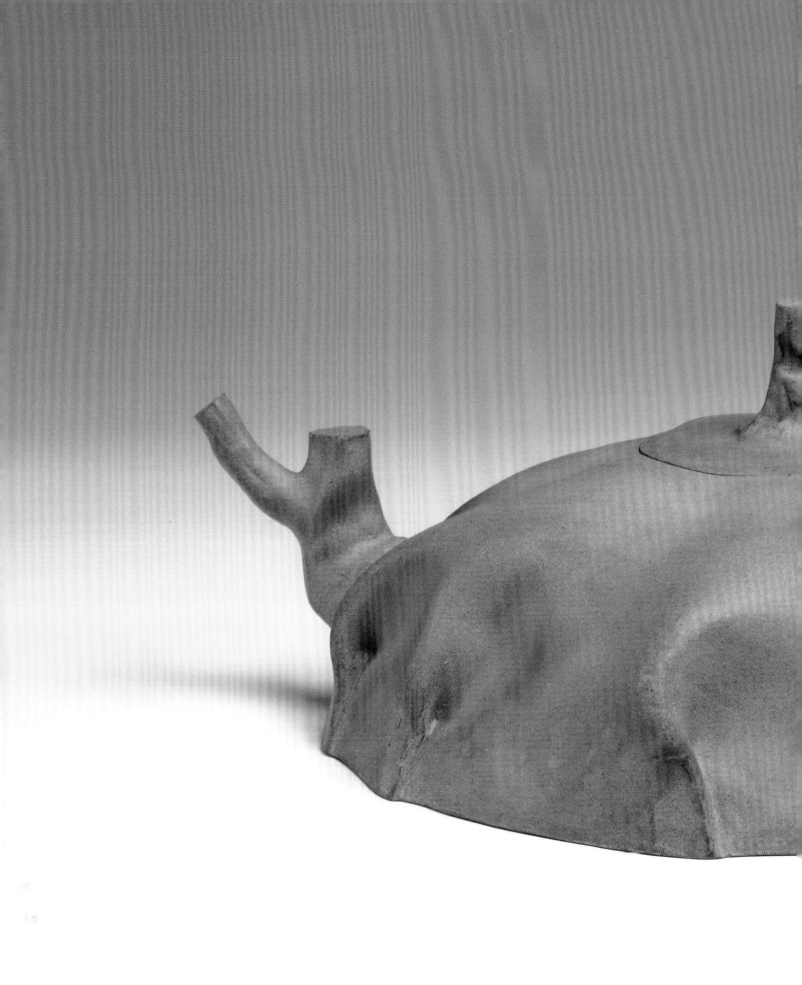

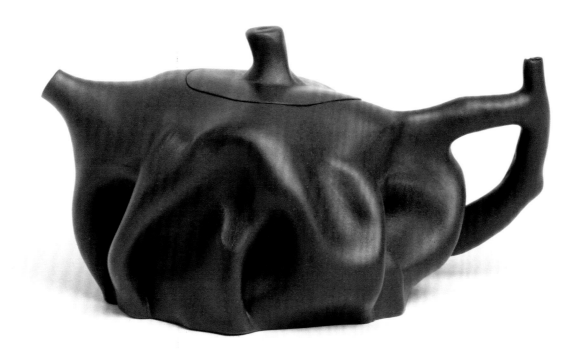

《紫砂繁華夢》 吳光榮作品

小樹段捏壺

高九點八厘米 寬一八厘米 厚一一厘米

底印：光榮製陶

底簽：OCT.8.1999

入選『二〇〇〇年中國當代青年陶藝家作品雙年展』，杭州。

刊《中國日報》（英文版）2007.4.18，第十九版。

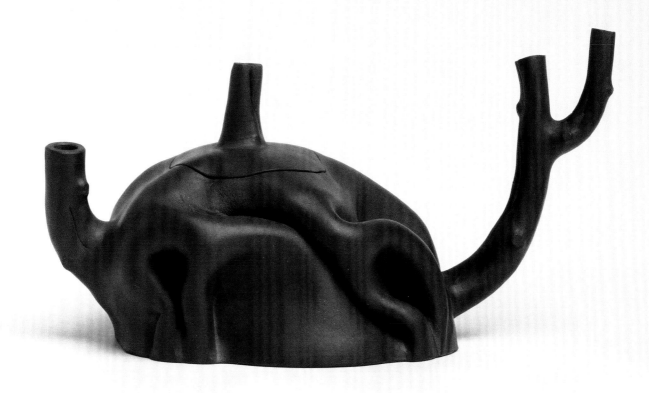

捏壺

高九厘米 寬一八厘米
底印：吳氏

捏壺系列，靈感來自於中國傳統食品中的餃子、包子。將泥片加工成圓形，

與包包子相同的方法，將壺的身筒捏好，捏起時要留有空間，當作壺口或是壺底。

將壺口或是壺底邊緣的折皺縫隙，用水或用泥漿捏緊、粘牢。再將有縫隙的地方用

軟的紫砂泥料填起，要銜接自然、刮平。是口部，要嵌入厚薄均勻的滿片，若是底

部，將底片嵌入。待壺身筒少許乾後，再將口片或是假底片裝上。再根據身筒的形

態，加工出壺嘴、壺把、蓋鈕等。

此種形態的壺，壓蓋、嵌蓋、或截蓋均可。祇是根據壺的形態變化要求，來選

擇何種蓋子比較方便，或是造型比較協調。若是與傳統包子相反的造型，則要在打

好的圓形泥片，趁還未捏形之前，要在泥片中心處，貼上一層裁好尺寸，略大於壺

口並相吻合的圓片，以留作當壺子口片用。中心點對準，待壺形態加工好後，按中

心點為圓心，定好尺寸，將該片開出。此時開除的蓋面，可能會有一定的拋物面，

需要將蓋面內邊緣敷上軟紫砂泥，讓其拋物面有所支撐，待其稍乾後，將邊緣的軟

泥料加工平整，粘上子口圈，待稍乾後，再將子口內加工好。後面的加工方法，跟

傳統的制壺加工方法都是一致的了。

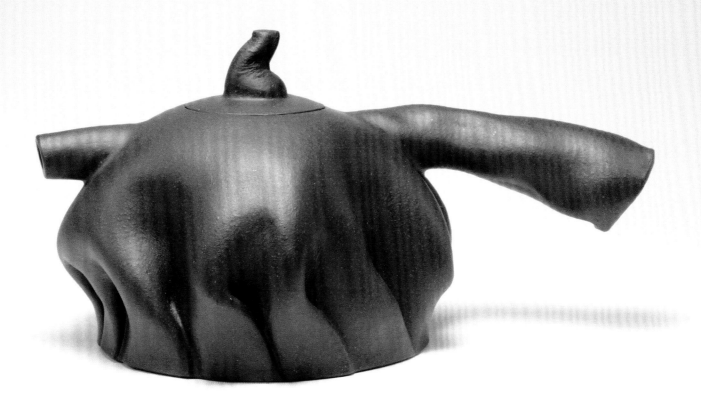

【紫砂繁華夢】 吳光榮作品

人形壺之一

高一四點八厘米　寬一六厘米　厚九點六厘米

底簽：吳光榮　辛巳年初秋

刊《延伸與突破・中國現代陶藝狀態》廣東美術館編，湖南美術出版社，2003年5月。

刊《中國今日陶藝》白磊、白明編著，頁82，江西美術出版社，2003年12月。

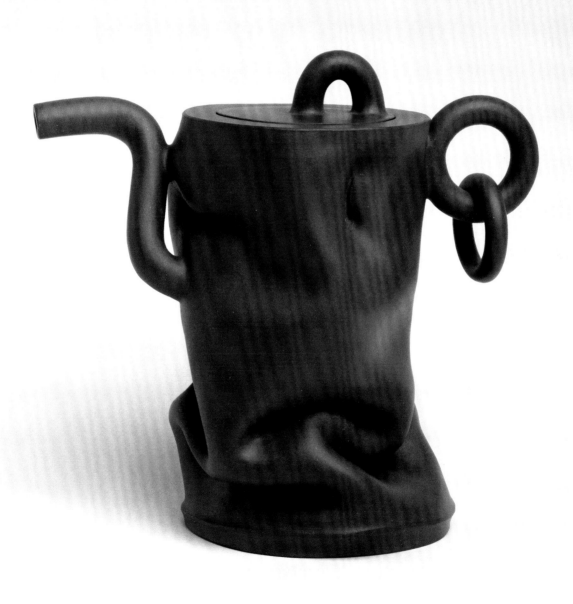

【紫砂繁華夢】　吳光榮作品

打結提梁壺

高一五厘米　寬一七厘米　厚一四厘米

底印：光榮製陶

底簽：賀許艷春在宜興市實施培育新一代骨幹科技人才隊伍的『接力工程』中，榮獲『宜興市青年科技人才稱號』。光榮記於丙子正月十八

蓋印：吳氏

刊《中國紫砂收藏鑒賞全集》頁325，宋伯胤、吳光榮、黃健亮著，吉林出版集團有限責任公司，2008年3月。

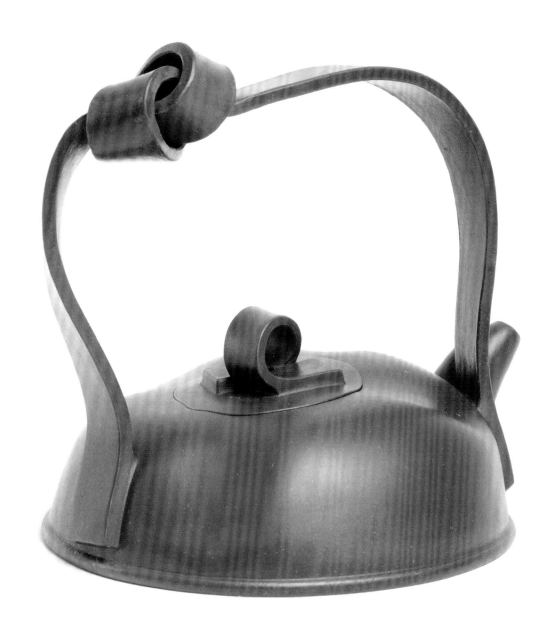

方壺之一

高九點八厘米 寬二〇厘米 厚一二點八厘米

底印：光榮製陶

底簽：吳光榮 2012.8.11

蓋印：吳氏

方壺之二

高九點六厘米 寬二〇點六厘米 厚一三厘米

底印：光榮製陶

底簽：吳光榮 2012.8.12

蓋印：吳氏

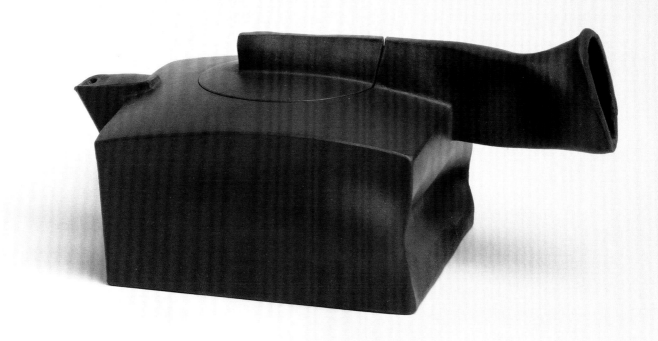

摔方壺

高八點五厘米 寬一六點四厘米 厚九點八厘米

底印：光榮製陶

底簽：庚辰年秋月 吳光榮製於丁山

刊《中國紫砂收藏鑒賞全集》頁325，宋伯胤、吳光榮、黃健亮著，吉林出版集團有限責任公司，2008年3月。

學習傳統制壺，需按部就班，要極有耐心。沒有認真學習的心理準備，經常會出現一些朝三暮四的想法。這種現象的出現，也未必就是壞事。

打身筒，是學習傳統壺藝的重要訓練手段之一。無論如何，都繞不過去。

身筒形態不准時，便會導致一些其它想法出現。裝上底片、滿片的身筒，會隨著受外力的作用，而產生變化，摔身筒的想法便產生了。

剛開始時，對形態的認知，並不敏感。泥料的乾濕變化，還沒有完全掌握。待工藝熟悉後，胸有成竹，有經驗、有技巧，基本上就可以做到隨心所欲了。

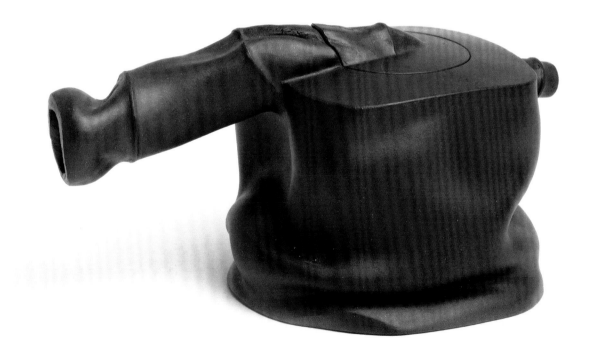

【紫砂繁華夢】 吳光榮作品

上竹段圓壺

高一〇厘米 寬一九點五厘米 厚一四厘米

底印：：光榮製陶

底簽：：2009.5.1

蓋印：：吳氏

刊《國技大典·中國紫砂陶》頁351，江蘇音像出版社，2010年12月。

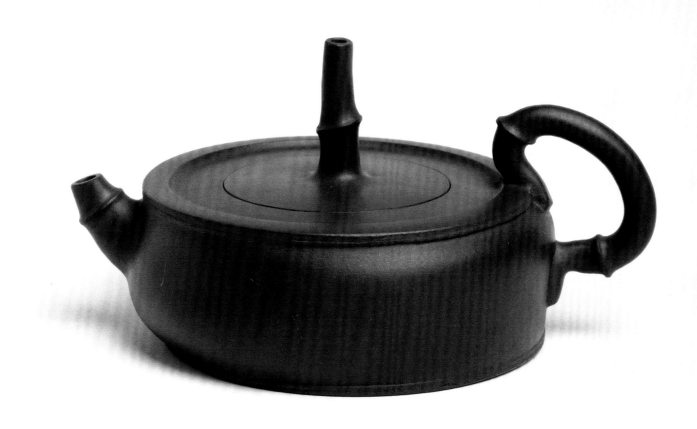

【紫砂繁華夢】 吳光榮作品

軟提梁圓壺

高一八厘米 寬一六點五厘米 厚一三點五厘米

底印：光榮製陶

底簽：2009.2.28

蓋印：吳氏

刊《今日藝術》頁52，總第十一期，2010年11月。

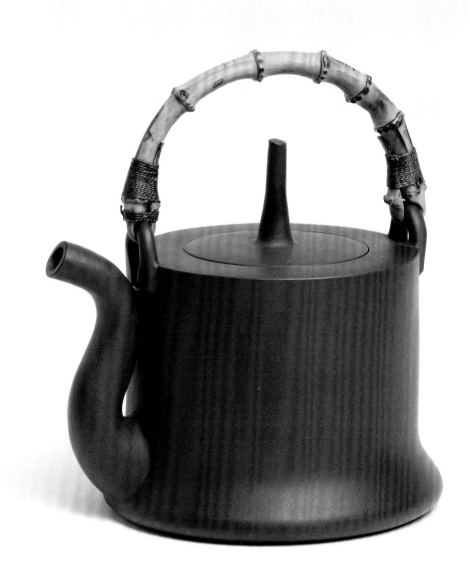

樹段壺之一

高一四點六厘米　寬一九厘米　厚一〇點五厘米

底簽：吳光榮 2007.3.24

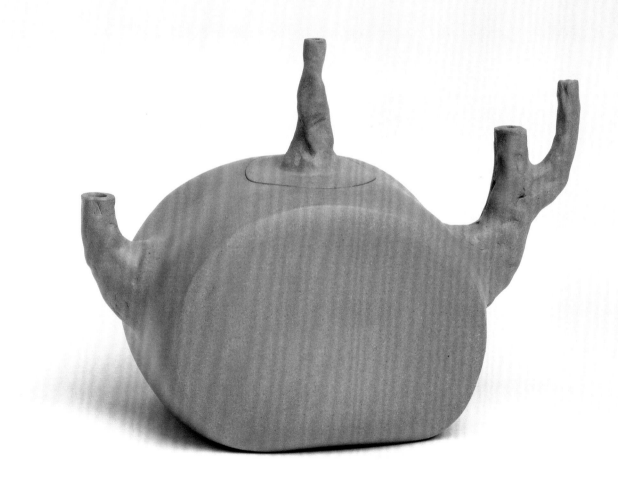

樹段壺之二

高一五點二厘米　寬一六點二厘米　厚一五厘米

底簽：吳光榮　2007.3.13

刊《今日藝術》頁53，總第十一期，2010年11月。

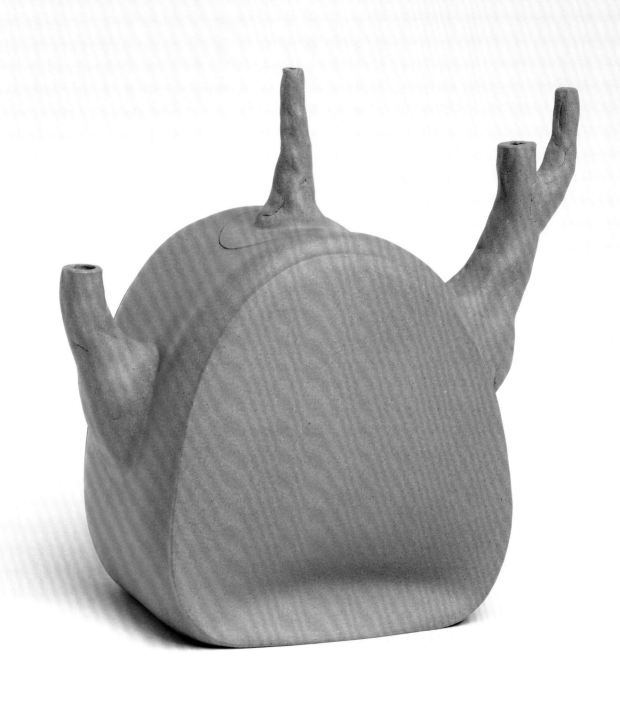

樹段壺之三

高一七厘米 寬一六點二厘米 厚八點八厘米

底簽：壬午秋月 吳光榮製

刊《今日藝術》頁52，總第十一期，2010年11月。

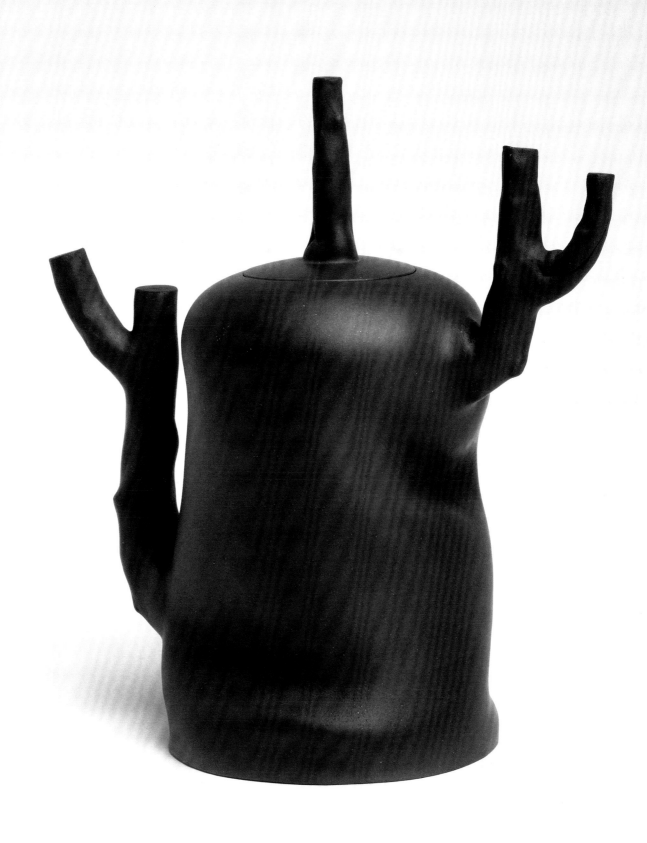

摔樹段壺

高一四點六厘米　寬一四點八厘米　厚一一厘米

底印：光榮製陶

底簽：2000.10

蓋印：吳氏

不管何種形態的紫砂壺，製作過程中的壺身筒，都是封死的，壺身筒內有氣，通常狀態下，壺口片中心有一小孔，是調整壺藝形態用的。如使用箆子箆壺身筒時，小孔一定是要開的，否則，無法調整壺的形態。

根據這一現象，發現打好身筒，嵌入口片、底片後，因壺身筒中有氣，壺體不大容易變形。待壺身筒接縫處糊泥漿少許乾後，打開小孔，（若不打開小孔，摔壺身筒時，壺體接縫處就會開裂）將壺身筒摔在臺面上，用一定的力，將壺身筒摔在臺面上，會使壺體變形，變形的程度，取決於用力的大小。摔的過程中，所形成的曲線變化極其自然，是人工打身筒或是使用箆子所無法加工出來的。

此種方法的前提是，要掌握好泥料的乾濕變化，對壺形的塑造，要有一定的造型能力。在摔的過程中，還要善於發現美、留住美。否則，欠一點不美，過一點，前功盡棄。待壺身筒大形固定好後，再做細部的加工處理，壺嘴、把形、蓋鈕等，都要根據壺身筒的形態來加工出相協調的形。

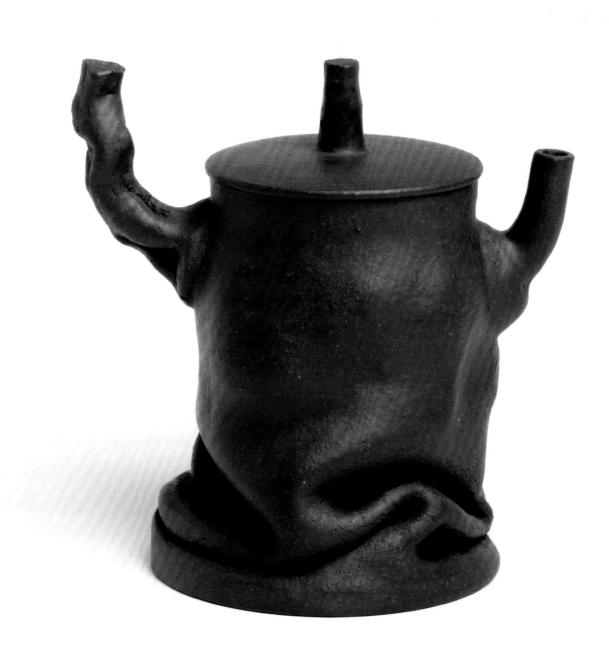

《紫砂繁華夢》 吳光榮作品

軟提梁包壺

高一六點五厘米 寬一五厘米 厚一〇厘米

底印：光榮製陶

底簽：吳光榮製 2000.11

蓋印：吳氏

刊《中國當代紫砂精英作品集》頁86，中國美術學院出版社，2006年4月。

此種類型的壺，身筒多半是按照傳統的壺形去做，或方或圓。待壺身筒加工好後，壺嘴、把、蓋鈕的造型，要極具有想像力，大膽嘗試，形式要新穎，還要注意到使用功能。握住壺把時，橫把、直把均可，祇是要使用方便，出水順暢。壺嘴裝在身筒上的部位，要特別在意，過高或過低都是不可取的。要恰到好處，使用起來比較輕鬆、自然。

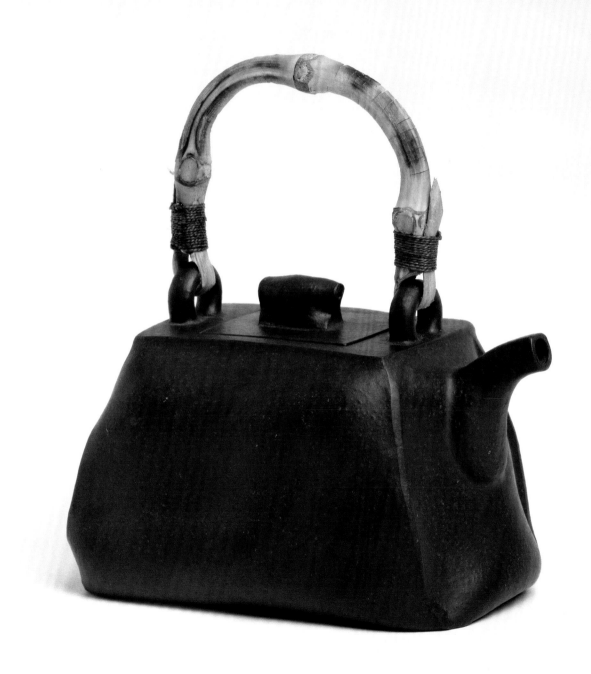

圓壺

高一二點八厘米 寬一八厘米 厚一二點二厘米

底印：光榮製陶

底簽：吳光榮 2012.5

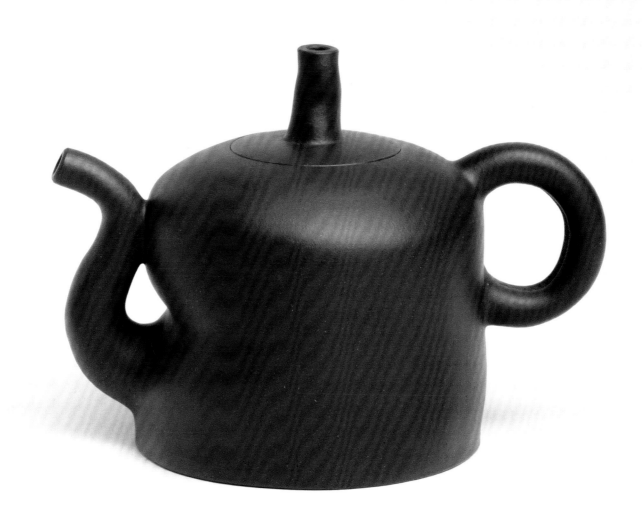

【紫砂繁華夢】　吳光榮作品

油箱壺

高八點八厘米　寬二〇點二厘米　厚一一點三厘米

底印：光榮製陶

底簽：OCT.4.1999

入選『二〇〇〇年中國當代青年陶藝家作品雙年展』，杭州。

刊《中國紫砂收藏鑒賞全集》頁65，宋伯胤、吳光榮、黃健亮著，

吉林出版集團有限責任公司，2008年3月。

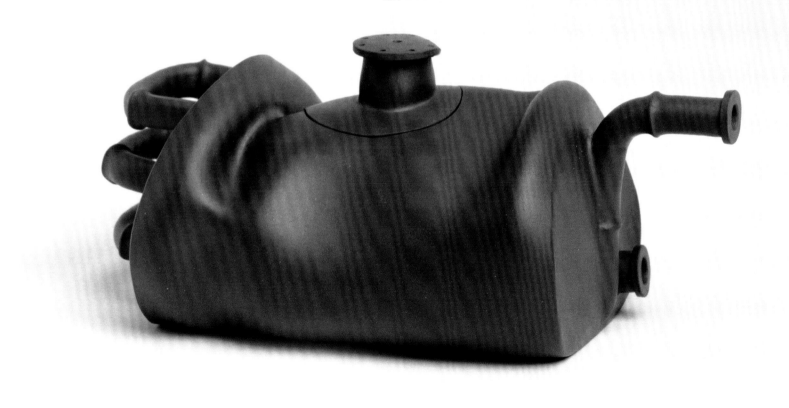

捏壺

高九點五厘米 寬一五點五厘米 厚一一點五厘米

底印：光榮製陶

底簽：一九九六年八月十五日 譯林出版社來宜興開會

謝犇老朱來廠參觀

蓋印：吳氏

刊《中國藝術收藏年鑒》95-97，頁147，名冠藝術出版社，1998年2月。

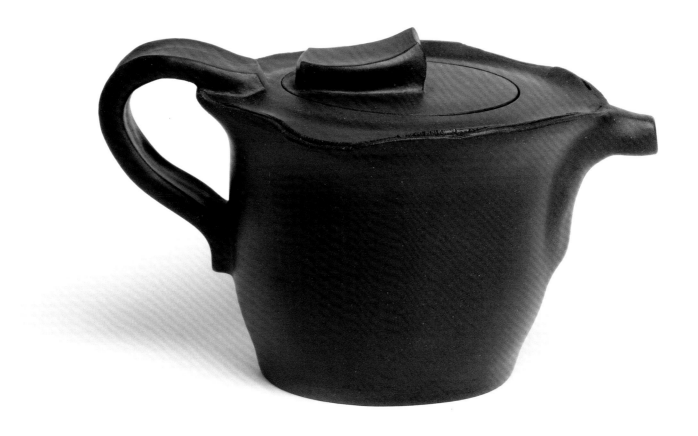

圓壺

高六點五厘米　寬一七厘米

底印：光榮製陶

底簽：2005.8.26

蓋印：吳氏

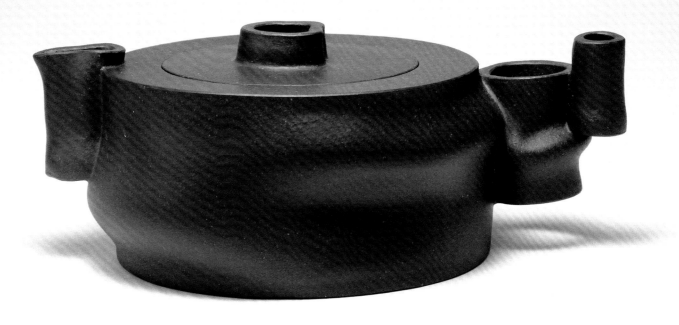

上竹段壺

高一〇厘米　寬一六點五厘米

底簽：黃健亮　黃怡嘉伉儷玩賞　光榮　艷春敬贈　戊寅初夏

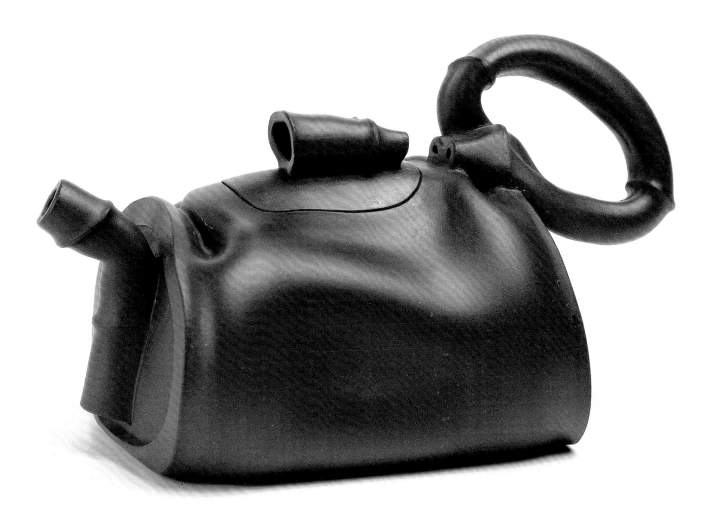

寫意圓壺

高一〇厘米 寬一七點五厘米

底印：光榮製陶

底簽：2005.8.26

蓋印：吳氏

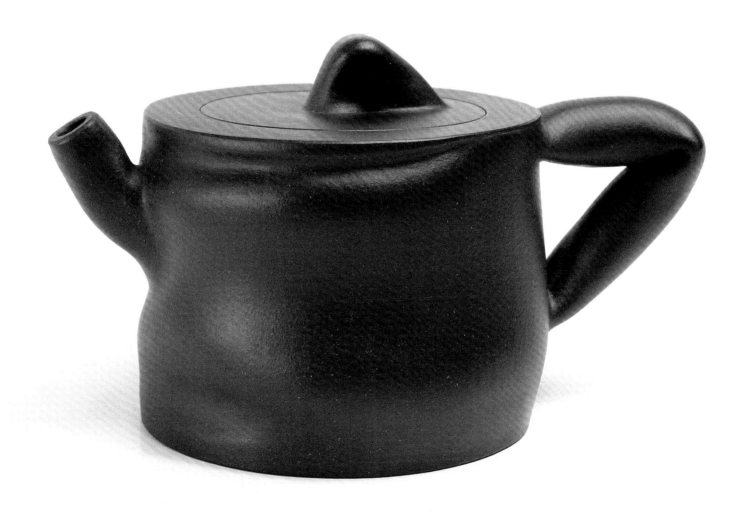

【紫砂／繁華夢】 吳光榮作品

寫意竹段壺

高一一點八厘米　寬二三點五厘米　厚一一點五厘米

底印：光榮製陶

底簽：2000.11　吳光榮製

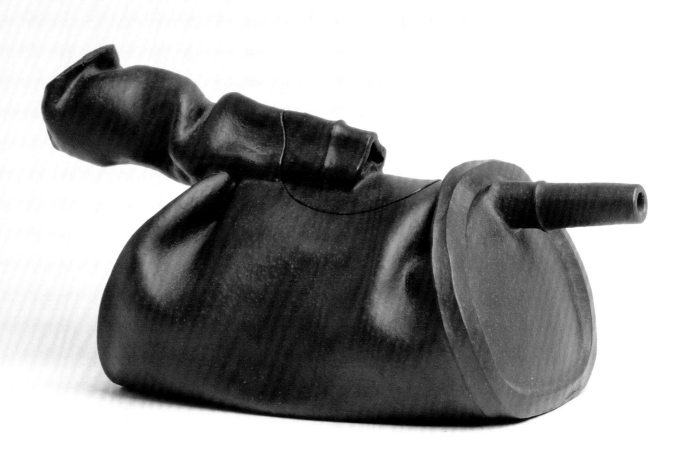

捏方壺

高八點六厘米 寬一八厘米 厚一一厘米

底印：光榮製陶

底簽：2002.5.18

蓋印：吳氏

將摔捏兩種技巧掌握好後，做起壺來，便可隨心所欲。將打好後的身筒，或方或圓，可根據自己的想像，用力的大小，不同角度去摔，使其變形，在控制與非控制兩方面，尋找變化，完成其成型。

再根據身筒的形態，加工好壺嘴、把、鈕等，為使其形態自然，壺嘴、把的處理，要與壺的整體相協調，切不可生搬硬套地去模仿。

此種方法，也可使壺身筒與壺嘴、把之間有對比。意思是，注重壺的整體造型，局部的嘴、把可誇張變形，但不可喧賓奪主。

上述幾種製作方法，是我近些年來在製作紫砂壺藝方面所做的一些嘗試。與傳統做壺最大的不同點是：沒有了傳統做壺的規矩，方法自由，隨意性較大。但這並不是說不需要傳統，而是在傳統之上進行研究。這種製作方法，可邊做邊想，任意發揮。

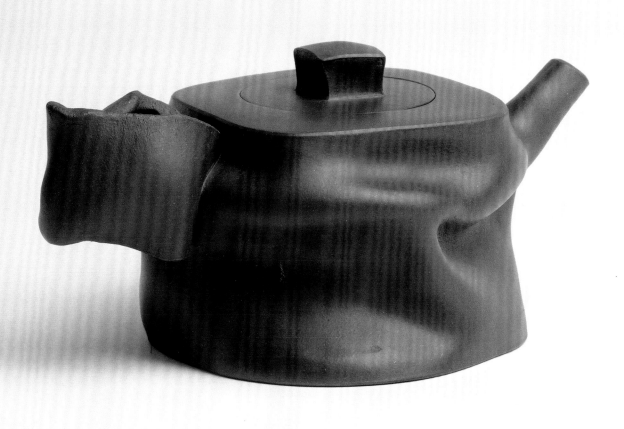

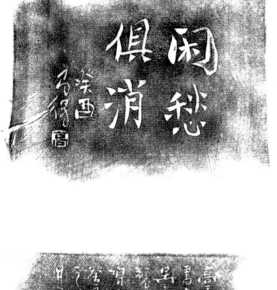

【紫砂繁華夢】 吳光榮作品

竹段壺

高一〇點二厘米　寬一六點五厘米　厚一一厘米

底印：吳　光榮製陶

底簽：高馬得書畫　吳光榮製壺　樂人刻癸酉之秋月

壺身銘：閑愁俱消。癸酉馬得。

刊《中國紫砂收藏鑒賞全集》頁54，宋伯胤、吳光榮、黃健亮著，
吉林出版集團有限責任公司，2008年3月。

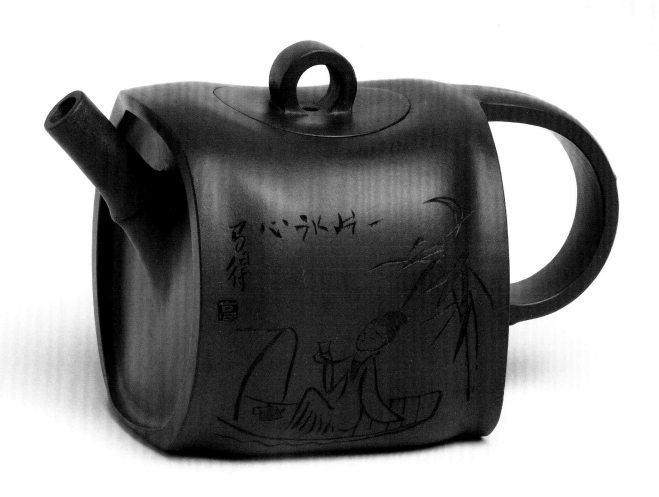

失衡壺

高九點四厘米 寬一七點五厘米 厚一一點五厘米

底印：吳光榮製

刊《人民中國》（日文版）1995年1月號，插頁「紫砂的魅力」。

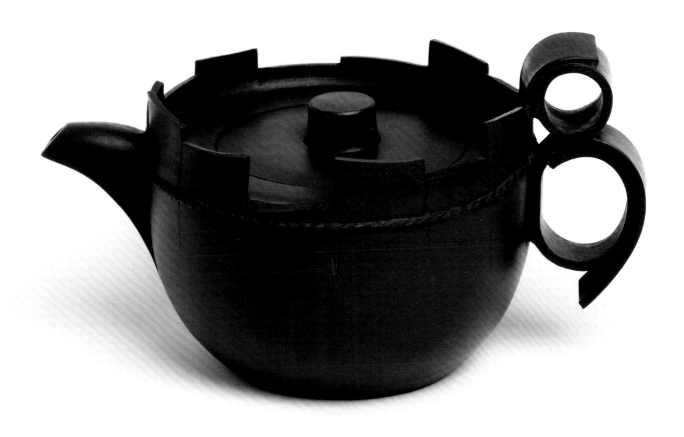

平肩圓壺

高一〇點四厘米 寬一六點八厘米 厚一二厘米

底印：光榮製陶

底簽：吳光榮製壺 周京新畫 樂人刻癸酉年

刊《藝術與科學》（卷二），李硯祖主編，頁135，清華大學出版社，2006年2月。

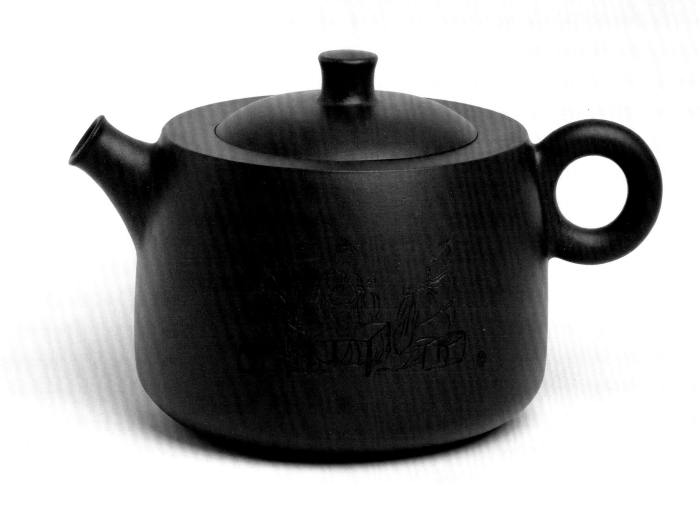

捏竹茶具

壺高一○厘米　寬二二厘米　厚七點五厘米

底簽：吳光榮　許艷春　辛巳年夏月製

杯高六點三厘米　寬九點五厘米　厚六點二厘米

底簽：吳光榮　許艷春　辛巳年夏月製

入選『二○○二年中國當代青年青年陶藝家作品雙年展』，杭州。

刊《藝術與科學》（卷二）李硯祖主編，頁135，清華大學出版社，2006年2月。

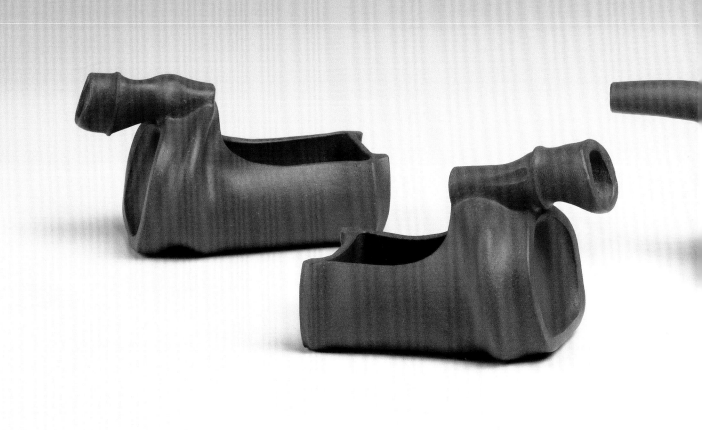

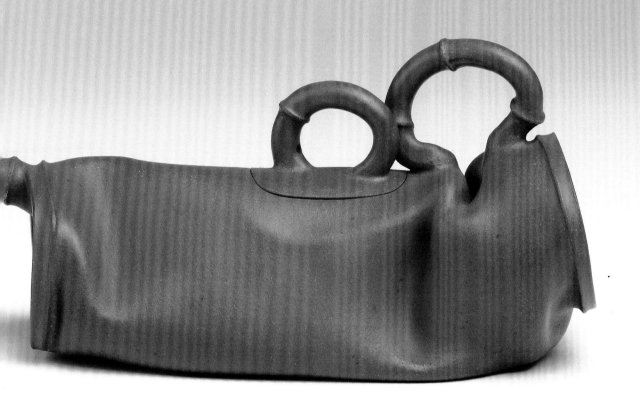

四方潔淨提梁組壺

壺高一七點八厘米 寬一三點二厘米 厚九點八厘米

底印：艷春陶藝 光榮書畫

蓋印：艷春製陶

把印：許

杯高四厘米 寬七點五厘米

底印：艷春陶藝

盤高一厘米 寬九點五厘米

底印：艷艷陶藝

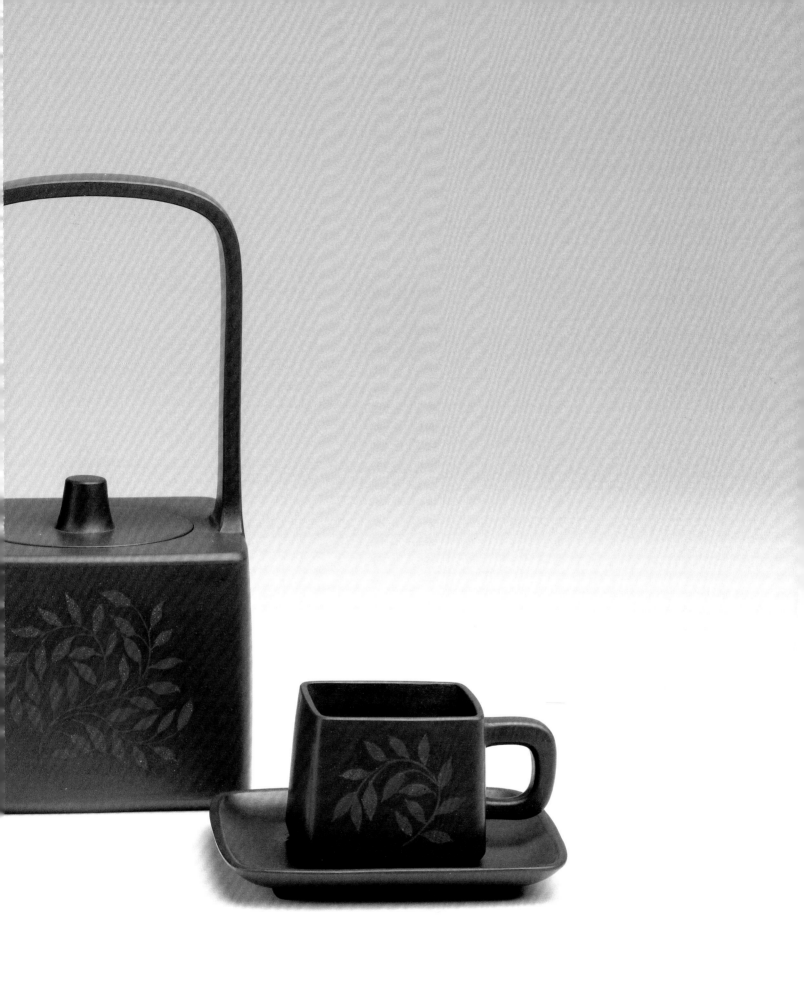

【紫砂繁華夢】 吳光榮 許艷春合作作品

圓壺

高九厘米 寬一六點八厘米 厚一三點八厘米

底印：艷春光榮合作

底簽：歲在癸酉年秋月 吳光榮許艷春製壺 黃惇書 樂人刻並記

壺身銘：何以為仙，我則未見。傳飲而樂，是以可羨。青藤山人句，癸酉初秋黃惇。

刊《藝術與科學》（卷二）李硯祖主編，頁135，清華大學出版社，2006年2月。

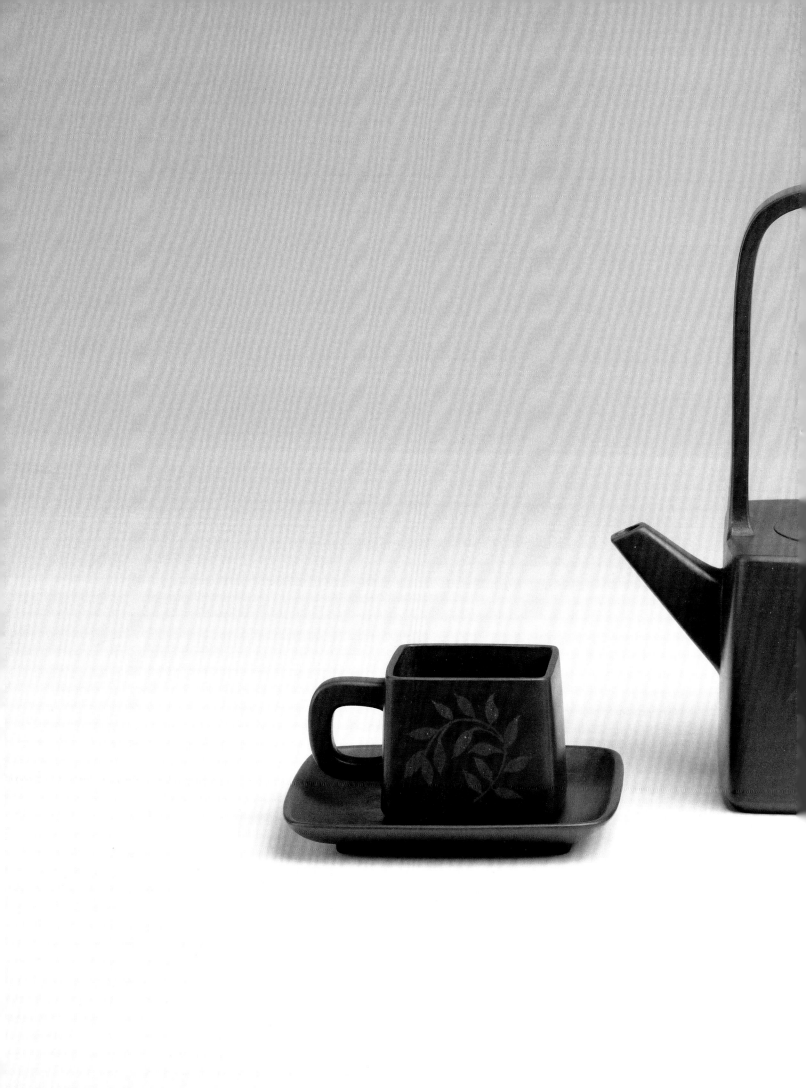

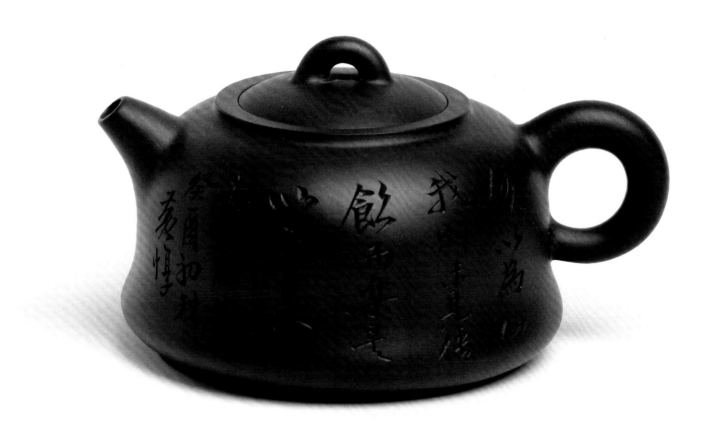

【紫砂繁華夢】 吳光榮 許艷春合作作品

高鐘壺

高一三厘米 寬一六點五厘米 厚一二厘米

底印：艷春光榮合作

底簽：歲在癸酉之秋月 吳光榮許艷春製壺 高馬得書畫 樂人刻於醉陶齋也

刊《中國紫砂收藏鑒賞全集》頁33，宋伯胤、吳光榮、黃健亮著，吉林出版集團有限責任公司，2008年3月。

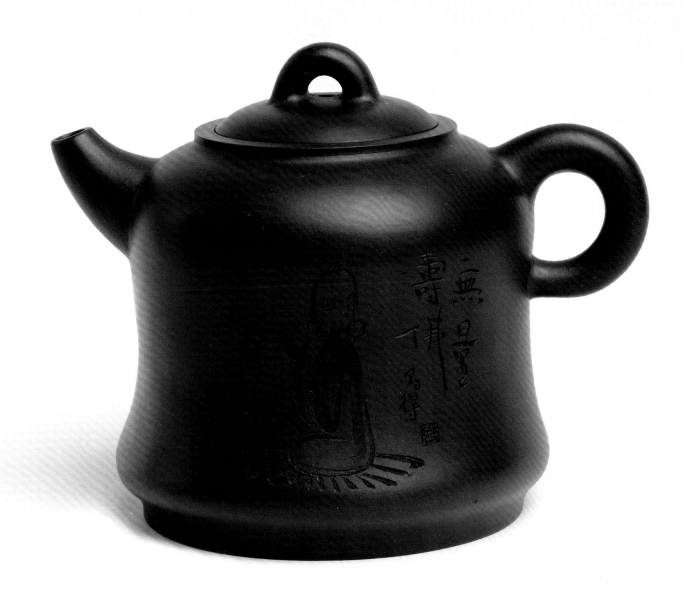

【紫砂繁華夢】 吳光榮 許艷春 合作作品

寫意圓壺

高七點五厘米 寬一六點二厘米 厚一一點五厘米

底印：艷春光榮合作

底簽：歲在癸酉之秋月 周京新書畫 吳光榮許艷春製壺 樂人刻

刊《藝術與科學》（卷二）李硯祖主編，封三，清華大學出版社，2006年2月。

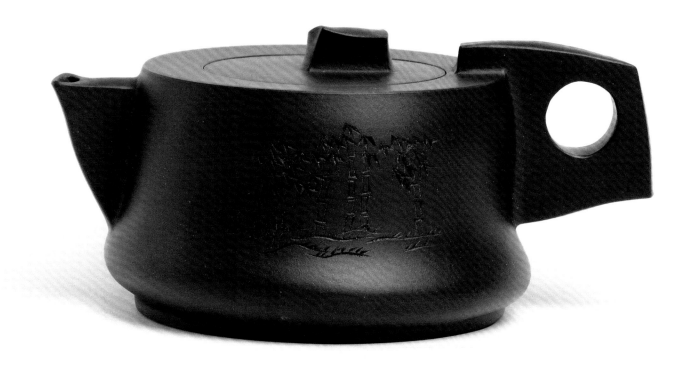

圓壺

高九點二厘米 寬一五點四厘米 厚一一點二厘米

底印：艷春光榮合作

底簽：歲在癸酉秋月 吳光榮許艷春製壺 于友善畫 醉陶齋樂人刻於蜀山

刊《人民中國》（日文版）1995年10月號，插頁『紫砂的魅力』。

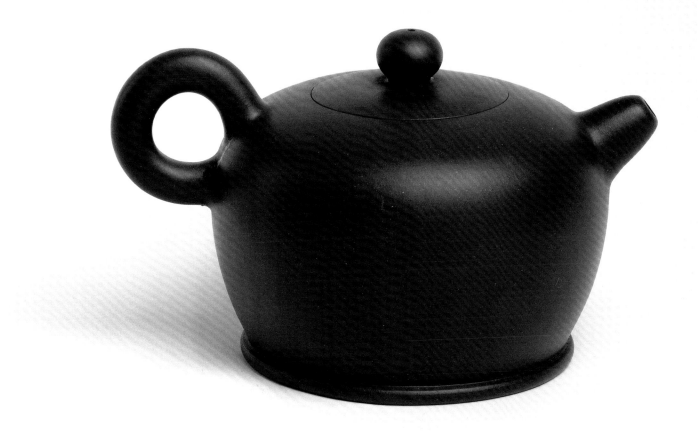

《紫砂繁華夢》 吳光榮 許艷春合作作品

幾何形壺

高八點三厘米 寬一八厘米 厚一〇厘米

底印：艷春光榮合作

底簽：歲在癸酉之秋月 吳光榮許艷春製壺 張友憲畫 樂人刻並記之

刊《中國紫砂收藏鑒賞全集》頁36，宋伯胤、吳光榮、黃健亮著，吉林出版集團有限責任公司，2008年3月。

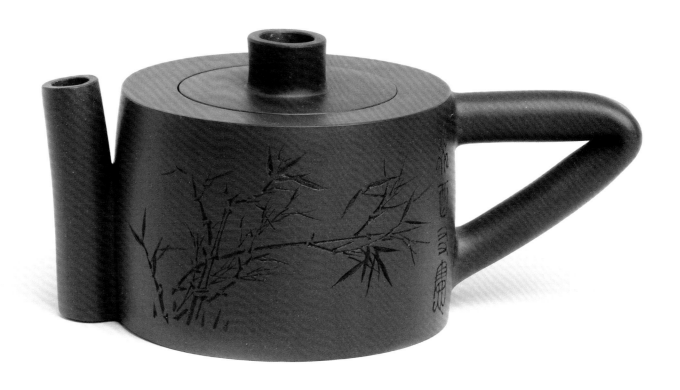

【紫砂繁華夢】 吳光榮 許艷春合作作品

三系壺

高八點五厘米 寬一四厘米 厚一一點五厘米

底印：艷春光榮合作

蓋印：吳氏

刊《紫砂苑學步——宋伯胤紫砂論文集》，頁194，盈記唐人工藝出版社，1998年1月。

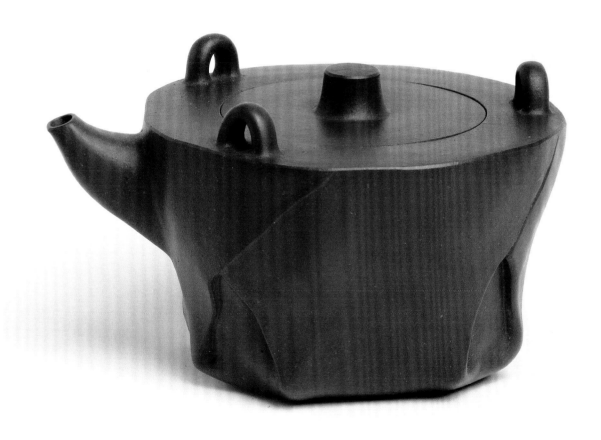

【紫砂繁華夢】 吳光榮 許艷春合作作品

寫意圓壺

高一一點五厘米　寬一六點五厘米　厚一二厘米

底印：艷春光榮合作

底簽：光榮艷春合製　丁丑年秋月於宜興紫砂工藝廠

刊《中國紫砂收藏鑒賞全集》頁325，宋伯胤、吳光榮、黃健亮著，
吉林出版集團有限責任公司，2008年3月。

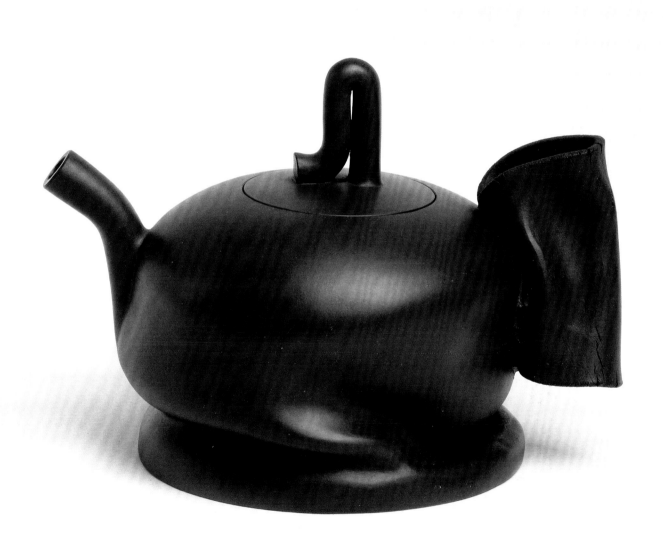

《紫砂繁華夢》 許艷春作品

珍珠翡翠壺

高八點七厘米　寬一五厘米　厚一一點五厘米

底印：艷春製陶

蓋印：艷春製陶

把印：許

刊《人民中國》（日文版）1995年8月號，插頁『紫砂的魅力』。

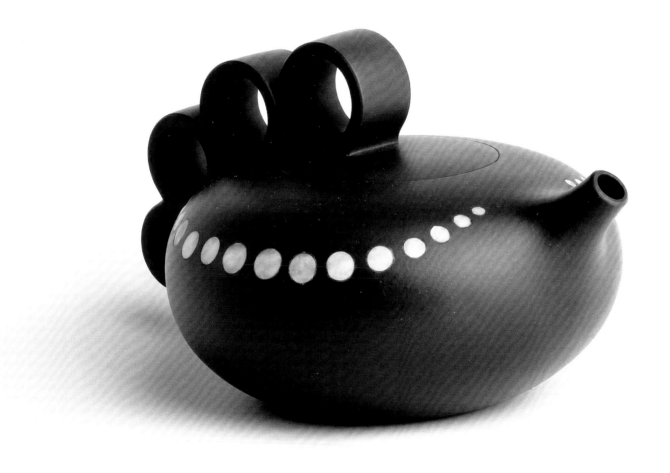

仿大彬三足如意壺

高一一厘米　寬一七厘米　厚一一點二厘米

底印：艷春製陶

蓋印：許

入選『第四屆中國當代青年陶藝家作品雙年展』，杭州，2004年4月。

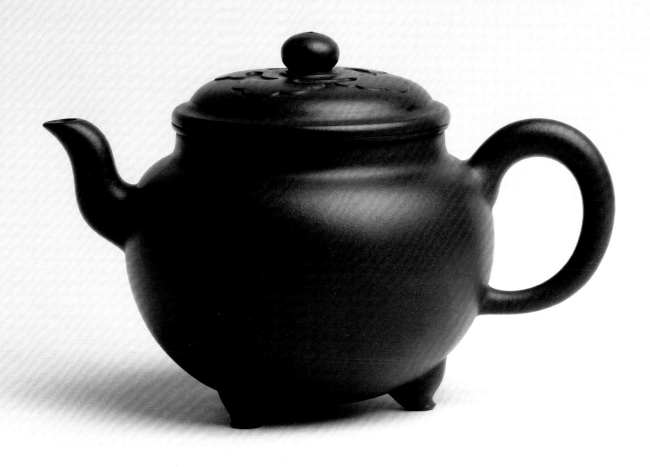

仿古如意壺

高八點八厘米 寬一七厘米 厚一二厘米

底印：艷春

蓋印：艷春

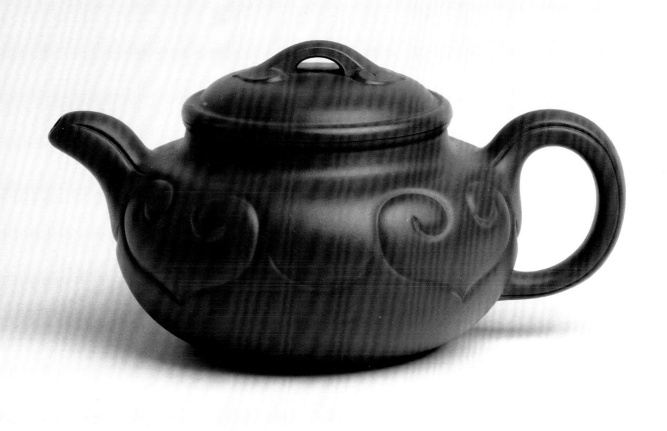

【紫砂繁華夢】 許艷春作品

事事如意組壺

壺高七點六厘米 寬一七厘米 厚一一點八厘米

底印：艷春

底簽：許艷春製壺 戊寅冬日於丁山

蓋印：艷春製陶

把印：許

杯高二點九厘米 寬六點四厘米

底簽：艷春製陶 戊寅冬日

盤高一厘米 寬九點八厘米

底簽：艷春製陶 戊寅冬日

刊《迎春納壺》頁29，黃健亮主編，盈記唐人工藝出版社，2000年3月。

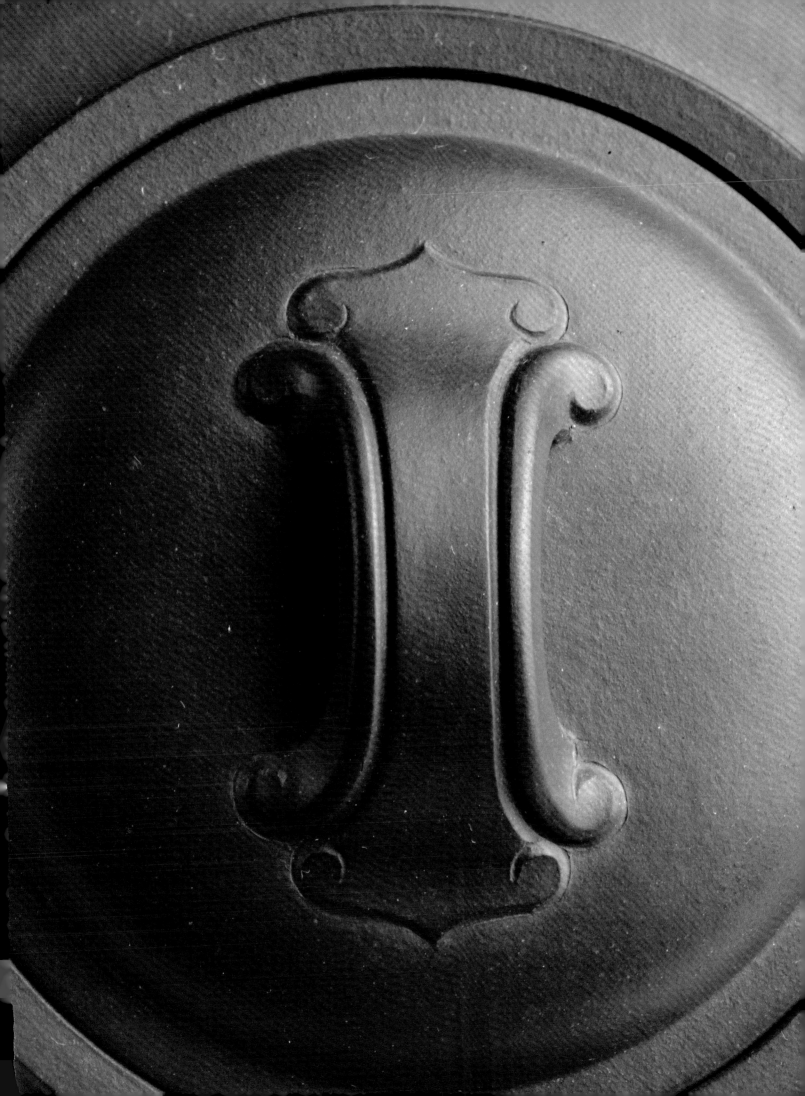

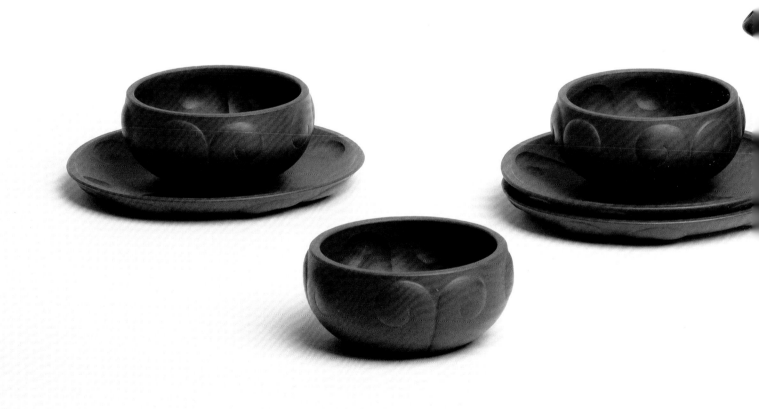

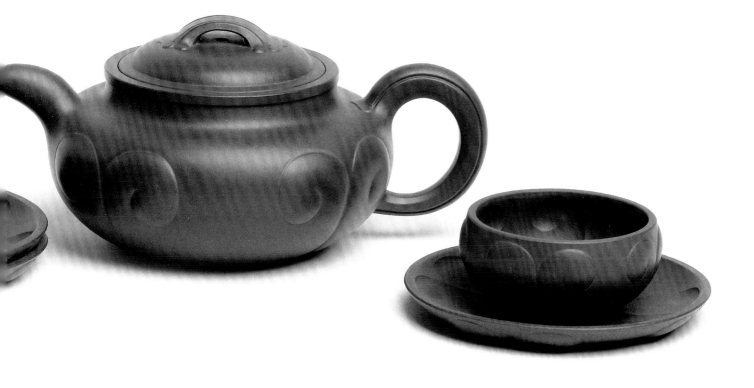

《紫砂繁華夢》 許艷春作品

六方如意壺

高七點六厘米 寬一八點六厘米 厚一三厘米

底印：艷春製陶

底簽：辛卯秋月 艷春手製

蓋印：許

把印：許

刊《藝術界》頁116，2006年，第三期。

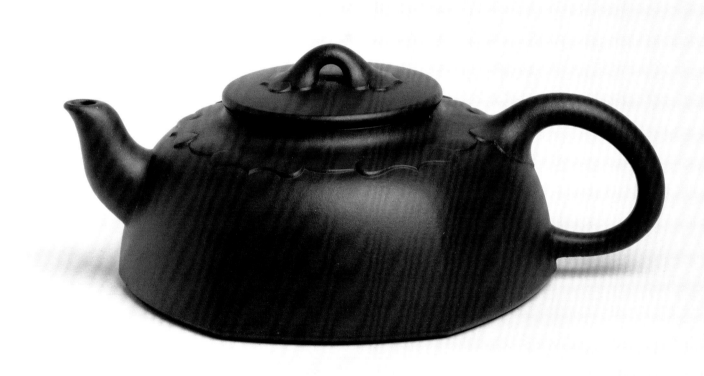

寶菱組壺

壺高七厘米 寬一五厘米 厚九點八厘米

底印：艷春陶藝

蓋印：艷春製陶

杯高二點七厘米 寬五厘米

底印：艷春製陶

盤高〇點九厘米 寬點六厘米

底印：艷春製陶

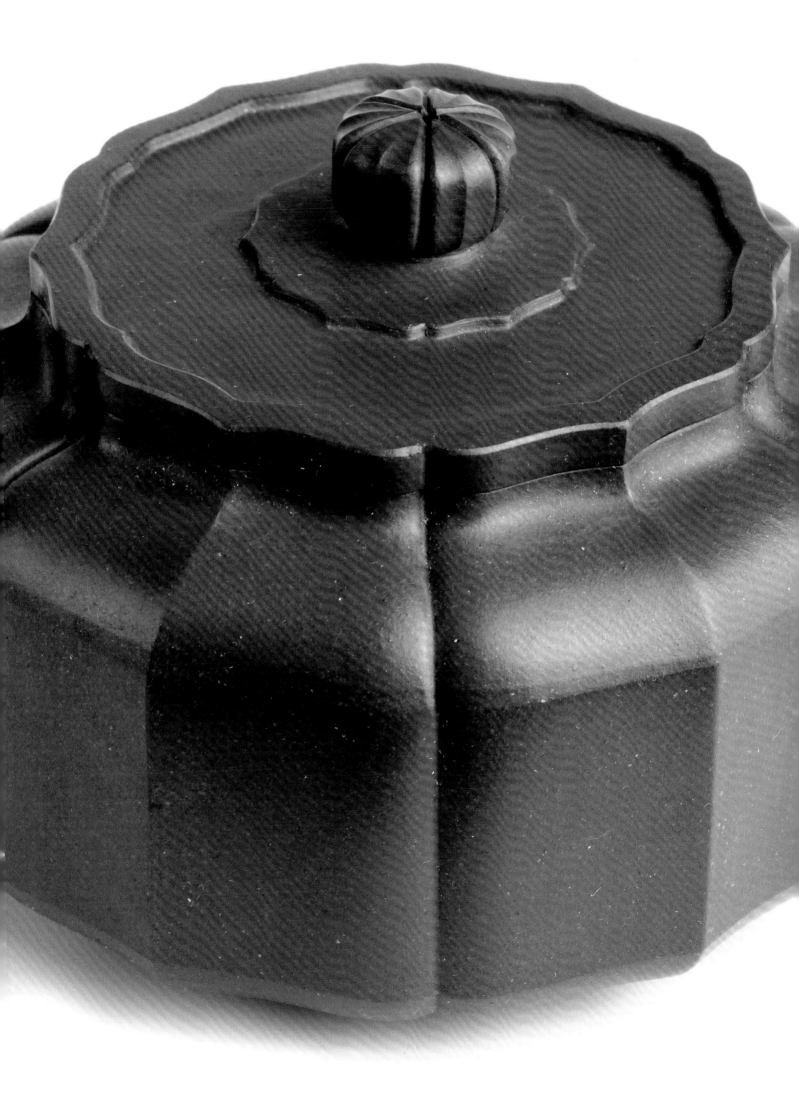

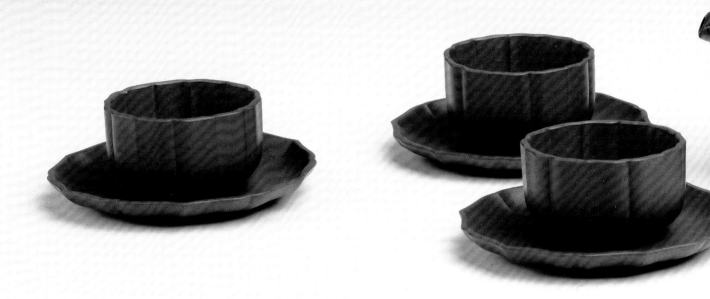

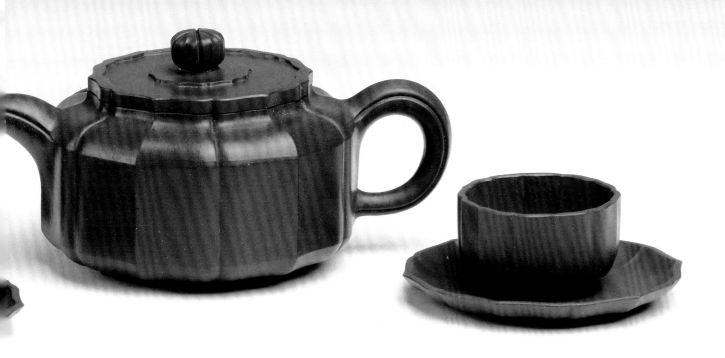

春菱壺

高八厘米 寬一七點六厘米 厚一一點二厘米

底印：艷春陶藝

蓋印：許艷春製

把印：許

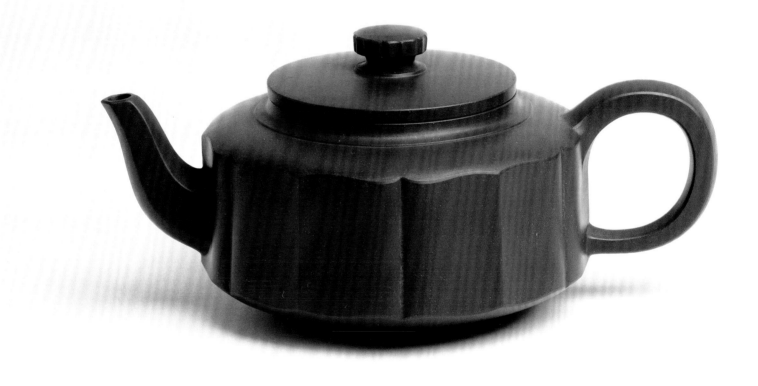

意竹茶具

壺高一八厘米 寬一四點二厘米 厚九點八厘米

底印：許艷春製

蓋印：許

杯高五厘米 寬五點二厘米

底印：艷春

入選『第七屆全國陶瓷藝術設計展』，龍泉，2002年10月。

刊《中國紫砂收藏鑒賞全集》頁26，宋伯胤、吳光榮、黃健亮著，

吉林出版集團有限責任公司，2008年3月。

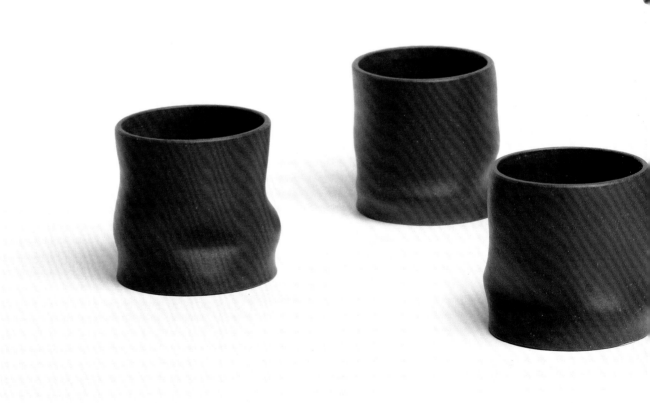

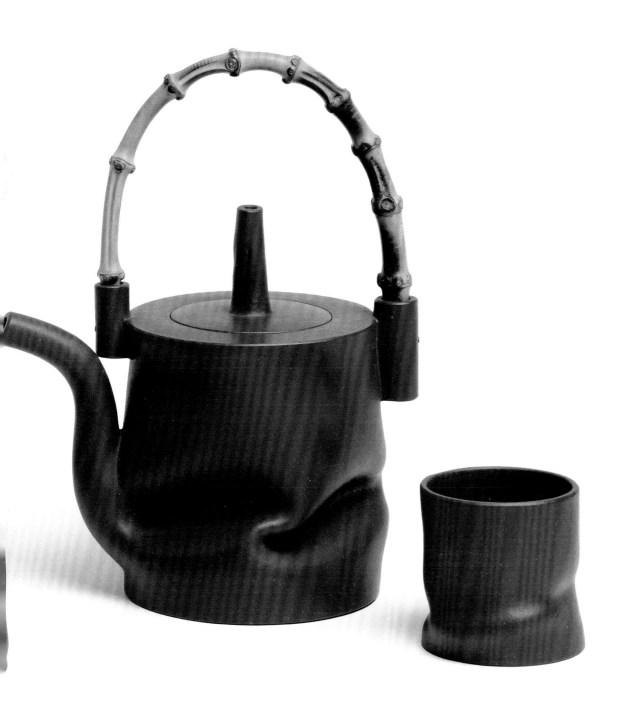

春之泥

蓋印：許

底簽：辛卯正月　艷春手製

底印：許艷春製

高九厘米　寬二〇厘米　厚一七點二厘米

入選『陶都風・中國宜興陶瓷藝術深圳展』，2011年5月。

利用半圓形物體，當做內模輔助成型。也可以利用碗、盆之類呈半圓形的器皿，當做外模使用。

此件作品，是我們近幾年來，通過對考古發掘出土及市面上見到的一些紫砂早期標本，讀後所得到的感悟。所做作品，已與傳統模具成型有了很大的區別，祇是借助某些物品，與自己想像中的形態比較吻合，而用來輔助成型。所做作品，多為即興創作，也不可以、也不可能同樣批量複製，這是我們的追求。

傳統的紫砂陶泥片成型工藝，由釉陶泥片成型工藝中延伸及發展而來。之後經過眾多紫砂藝人的努力，發展而光大，比原有的釉陶泥片成型工藝，更加精緻、科學，並有其獨特的地方，已形成一整套完整獨立的成型工藝，在世界陶瓷史中獨樹一幟。如何發展傳統這一優秀的泥片成型工藝，是今天做陶人所面對的問題。

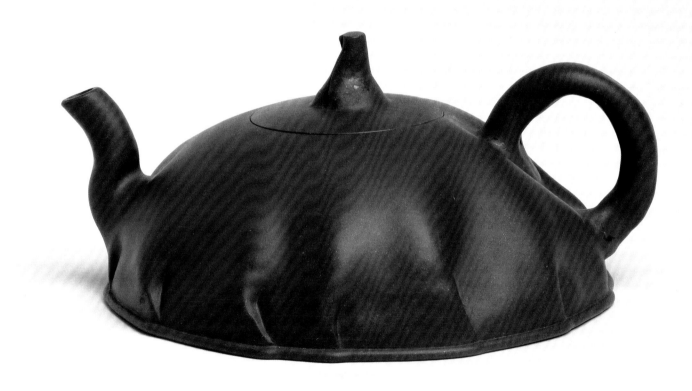

四方捏壺

高七點四厘米　寬一七厘米　厚一〇點六厘米

底印：艷春製陶

底簽：1999.1.31

蓋印：許艷春

把印：許

刊《中國紫砂收藏鑒賞全集》頁330，宋伯胤、吳光榮、黃健亮著，吉林出版集團有限責任公司，2008年3月。

今天許多人對模具成型有些誤解，傳統的制壺中，一方面使用模具，用來局部成型或規範某一部位。另一方面，又在使用模具成型的過程當中，發現新的成型製作方法，享受著做陶帶來的快樂。傳統中的仿生形態，或使用模具製作，僅是其中一種，可以做得非常寫實。在研究傳統模具成型的過程中，我們也做了多種多樣的嘗試。有些所謂使用模具成型的模具，僅是日常生活中的一些普通物品，但是，用來作為輔助成型的模具，往往會產生出意想不到的效果和形態。

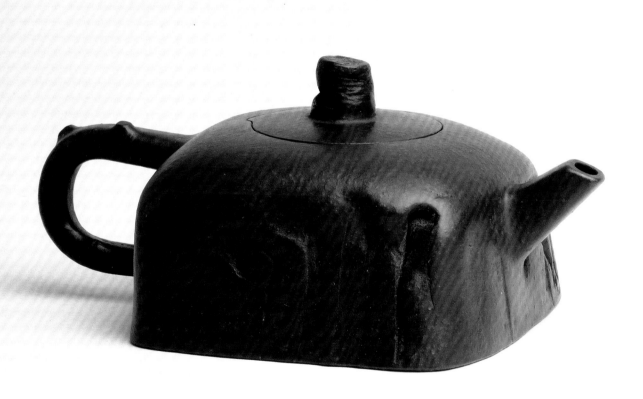

天竹茗具

壺高一三厘米　寬五二點二厘米　厚八點六厘米

底簽：艷春手製　乙酉金秋　天竹茗具

杯高四點六厘米　寬一〇點八厘米　厚八點二厘米

底簽：乙酉金秋　艷春手製

刊《中國紫砂收藏鑒賞全集》頁50，宋伯胤、吳光榮、黃健亮著，吉林出版集團有限責任公司，2008年3月。

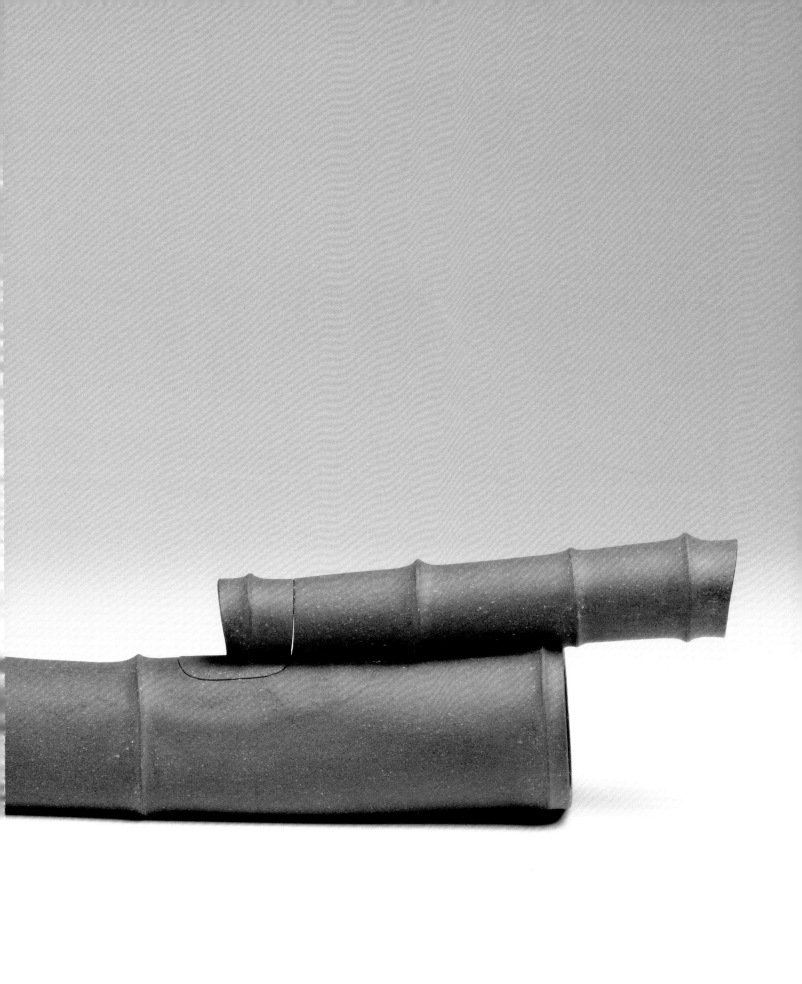

軟提梁捏壺

高一三點二厘米　寬一四點五厘米　厚一二點三厘米

底印：許艷春製

蓋印：許

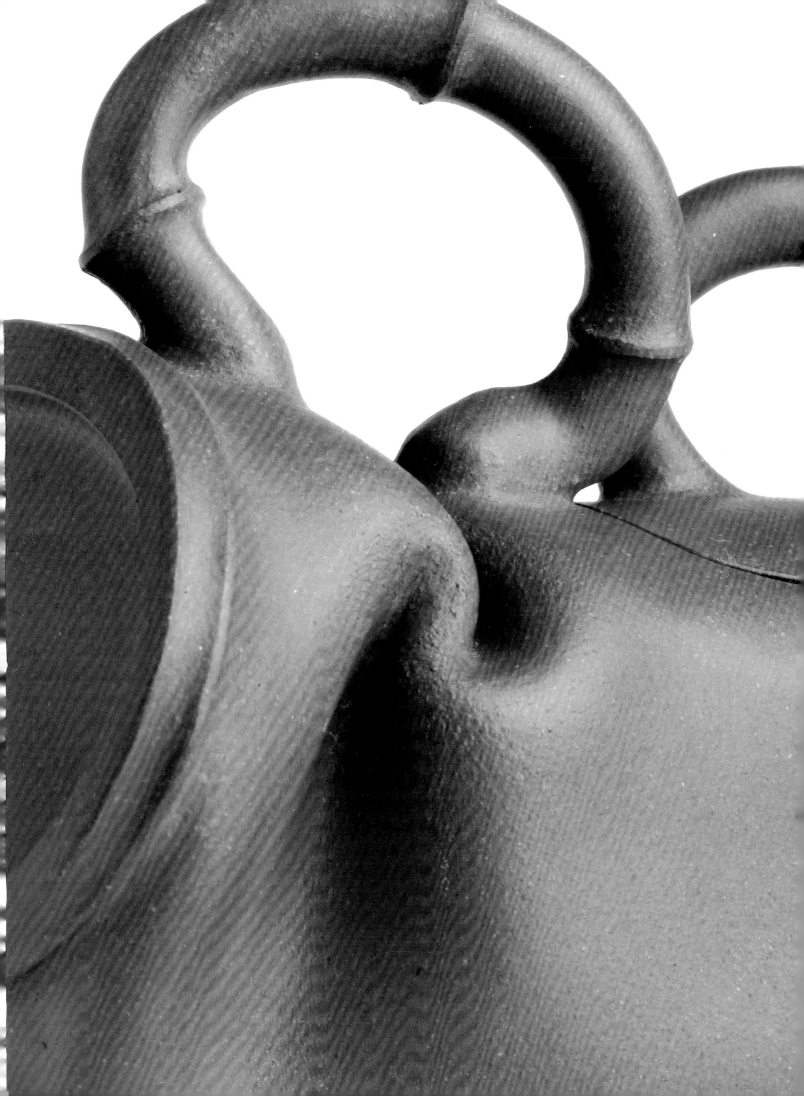

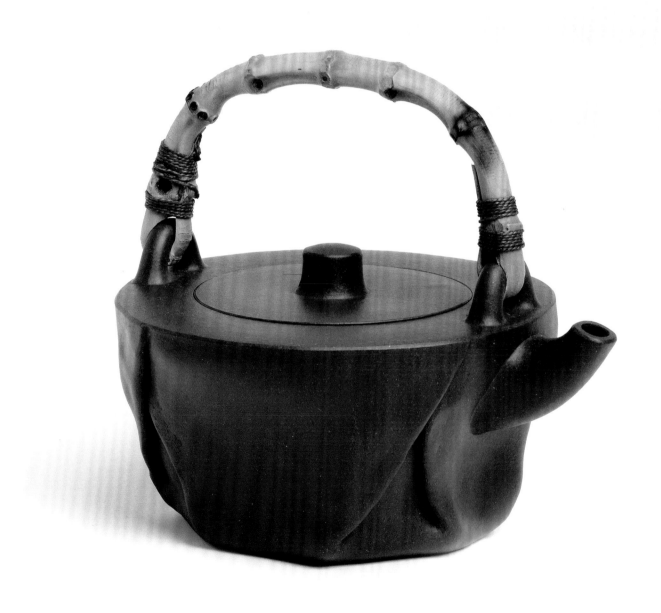

鑲片圓壺

高六點五厘米　寬一六厘米　厚一二厘米

底印：艷春陶藝

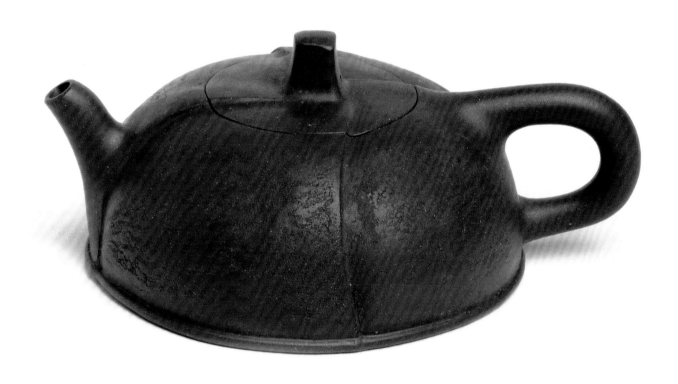

提苞茶具

壺高一六點五厘米　寬一三厘米　厚一〇點八厘米

底印：艷春製陶

蓋印：許

杯高四點八厘米　寬六點二厘米

底印：艷春

入選『第二屆全國陶瓷藝術展』唐山·2003年9月。

刊《浙江工藝美術》2003年·第一期封面。

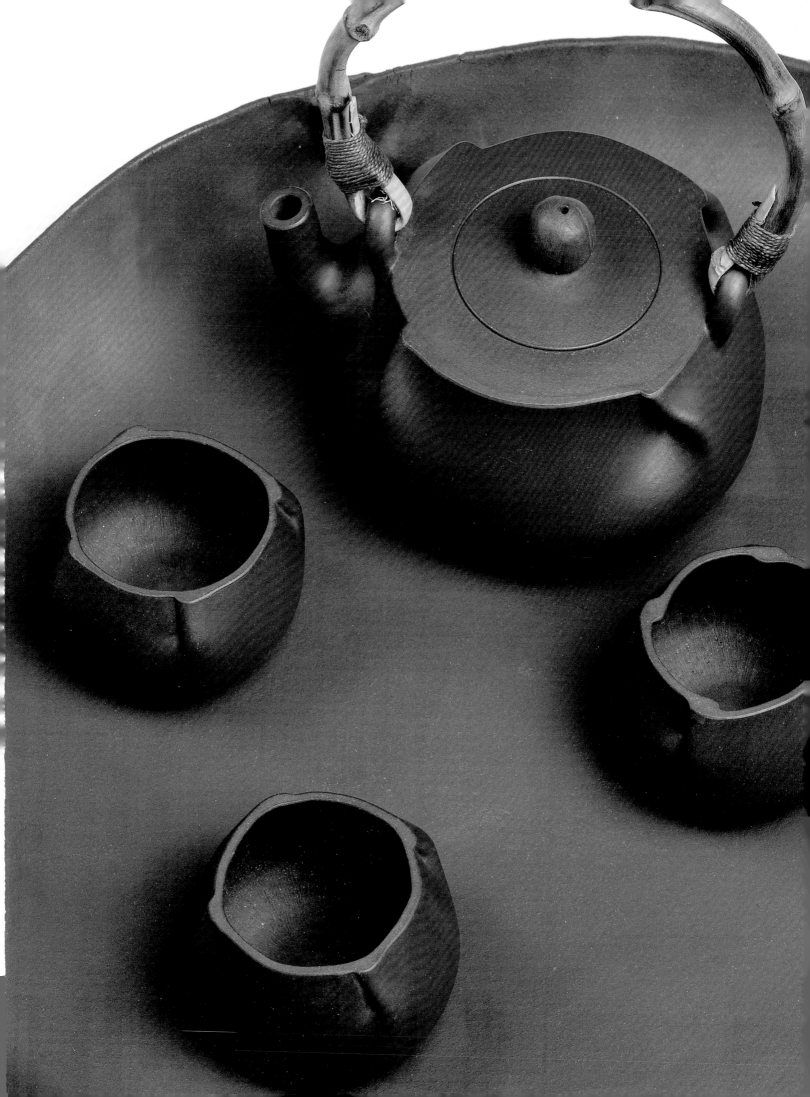

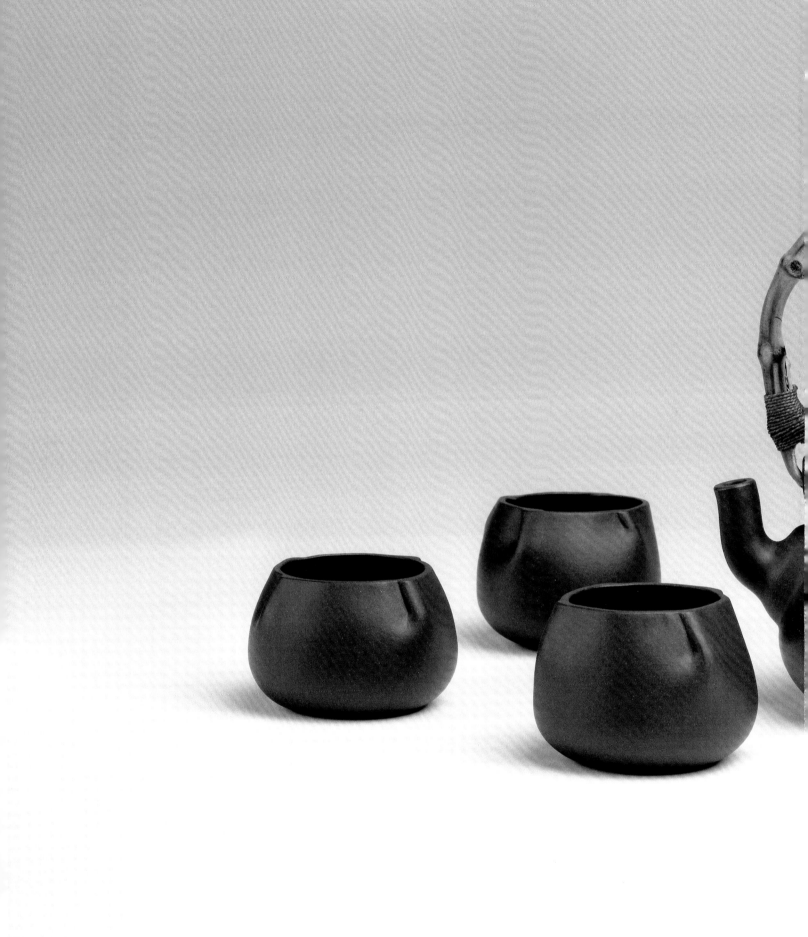

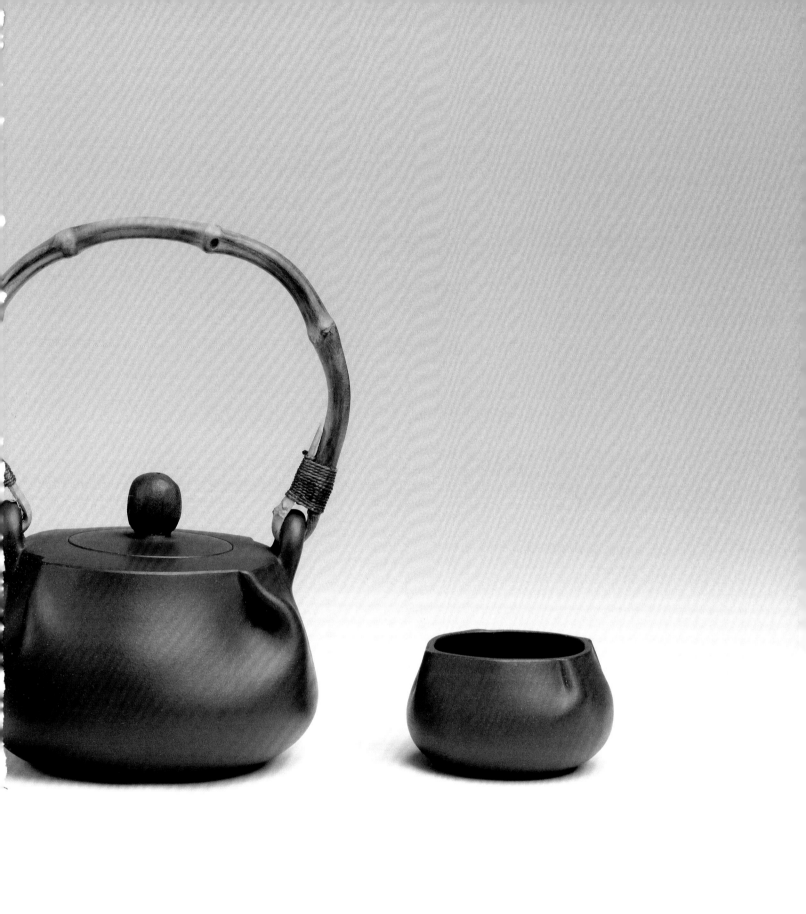

軟提梁包壺

高一九厘米 寬一六點二厘米 厚一三厘米

底印：許艷春製

底簽：許艷春 2012.5

蓋印：許

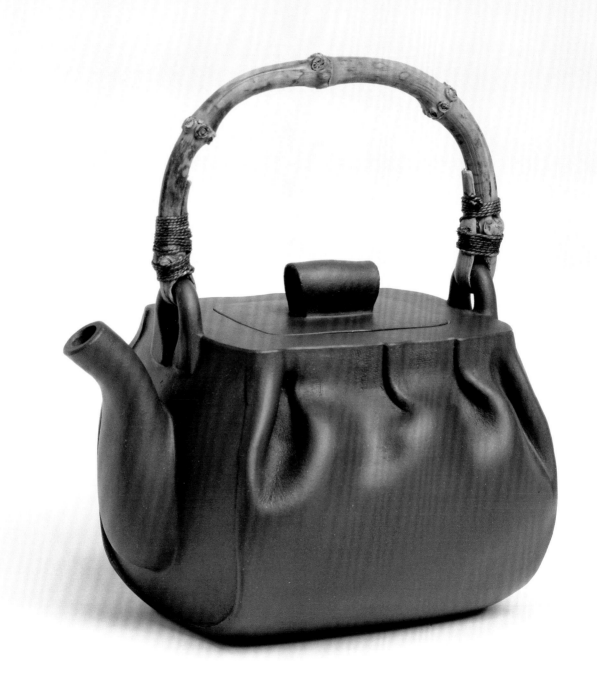

【紫砂繁華夢】 許艷春作品

平蓋圓壺

高六厘米 寬一五點六厘米 厚一一厘米

底印：艷春陶藝

底簽：樂在壺中 辛未年仲秋製

刊《壺錦・當代紫藝精品集》頁186，中國香港錦鋒國際貿易有限公司，1992年12月。

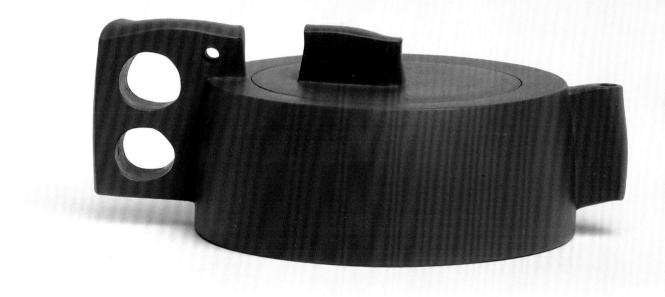

四方捽壺

高九點六厘米　寬一八點二厘米　厚一二厘米

底印：許艷春製

底簽：許艷春 2012.5.8

蓋印：許

把印：許

入選『第八屆中國當代青年陶藝家作品雙年展』杭州，2012年7月。

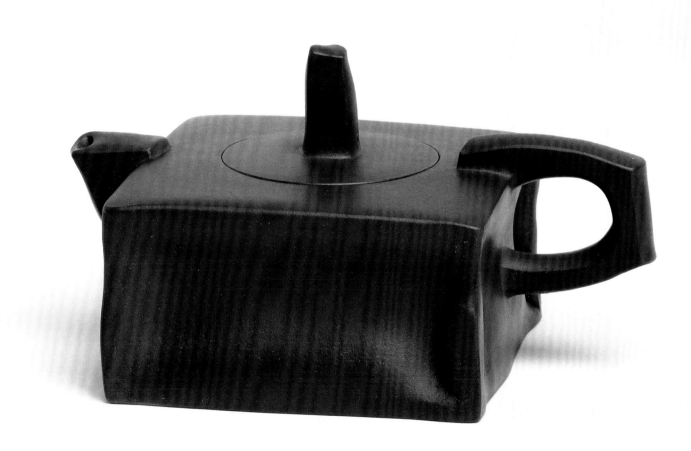

井瓢

高七點八厘米 寬一八厘米 厚一三點二厘米

底印：艷春陶藝

蓋印：艷春製陶

把印：許

入選『第四屆中國當代青年陶藝家作品雙年展』，杭州，2004年4月。

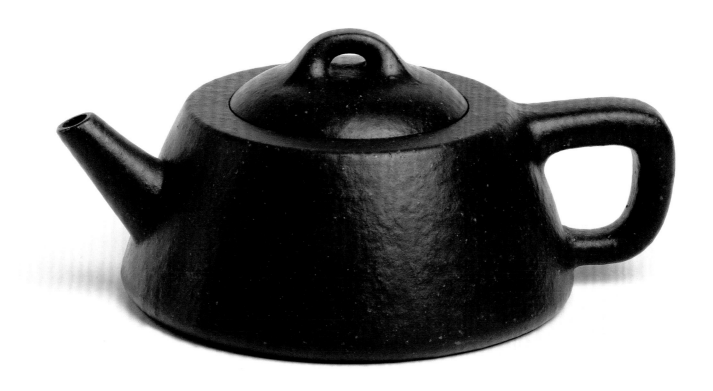

【紫砂繁華夢】 許艷春作品

升方壺

高七點六厘米 寬一五厘米 厚一〇點五厘米

底印：艷春製陶

把印：許

入選『第六屆中國當代青年陶藝家作品雙年展』，杭州，2008年11月。

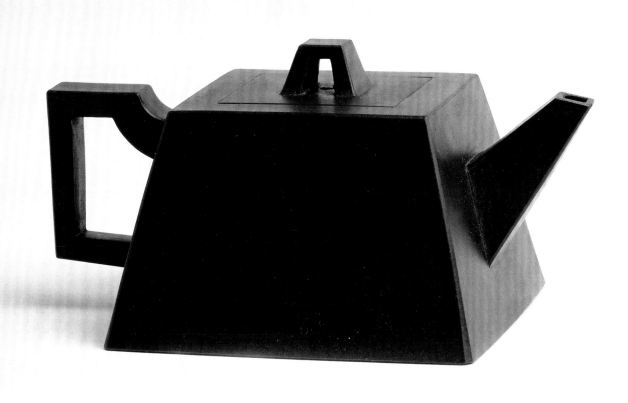

【紫砂繁華夢】 許艷春作品

半瓜

高十點三厘米 寬一九點八厘米 厚一四厘米

底印：艷春陶藝

底簽：歲在癸酉之秋月 許艷春製壺 張友憲畫 樂人刻於醉陶齋之南軒

蓋印：艷春製陶

把印：許

刊《人民中國》（日文版），1995年3月號，插頁『紫砂的魅力』。

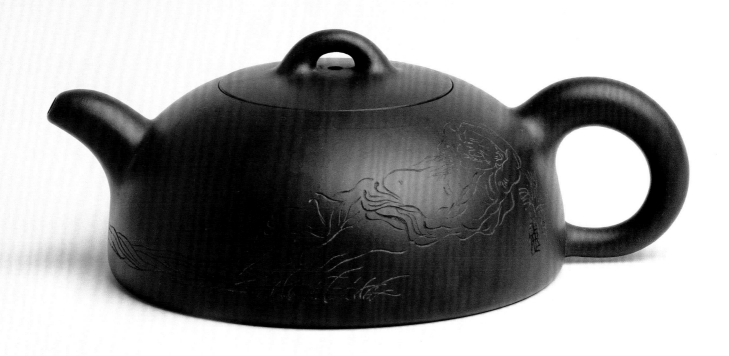

柱鼎

高一〇厘米 寬一七厘米 厚一一厘米

底印：艷春製陶

底簽：艷春手製 辛卯夏月

蓋印：許

把印：許

壺身書畫：毛國強

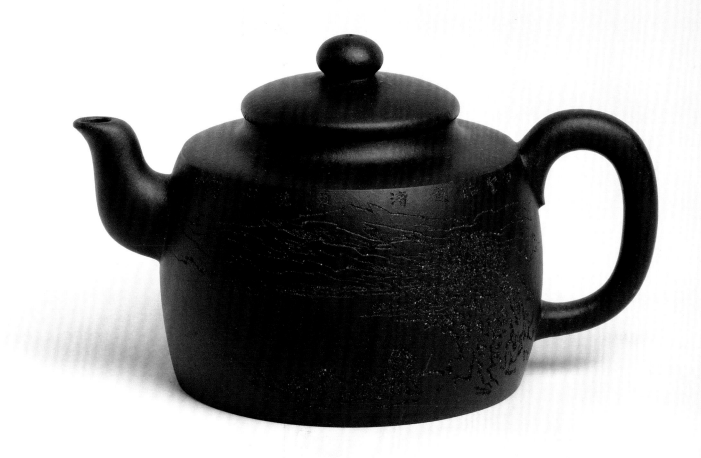

鳳鳴

高九點二厘米 寬一九點二厘米 厚一四厘米

底印：艷春製陶

底簽：辛卯夏月　艷春手製

蓋印：許

把印：許

壺身銘：今年陽羨山中品，此日傾來始滿甌，麥秋以後欲迎秋。

錄明吳寬飲陽羨茶，樂人銘。

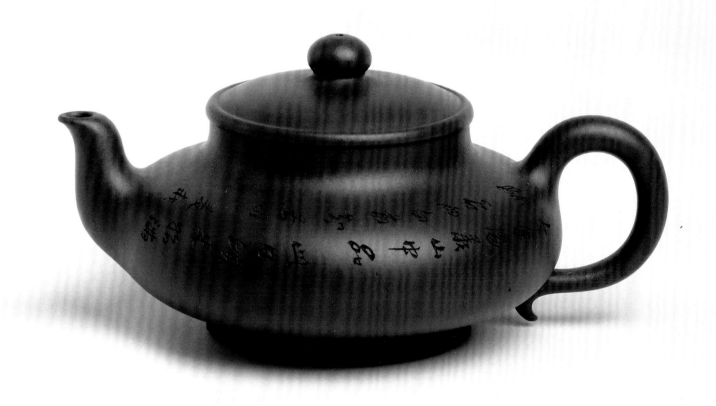

四大美女之一

高七點五厘米 寬一六點五厘米 厚一二厘米

底印：艷春陶藝

蓋印：艷春製陶

把印：許

壺身書畫：貂嬋起舞 醉陶齋樂人刻

刊《壺譜》紫砂壺藝系列，頁163，天地方圓雜誌社，1995年。

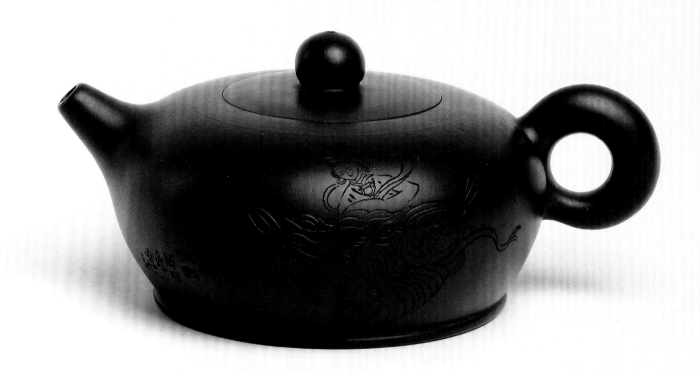

四大美女之二

高一〇點八厘米 寬一七點八厘米 厚一二點六厘米

底印：艷春陶藝

蓋印：艷春製陶

把印：許

壺身書畫：昭君出塞 醉陶齋樂人丙子年

刊《壺譜》紫砂壺藝系列，頁163，天地方圓雜誌社，1995年。

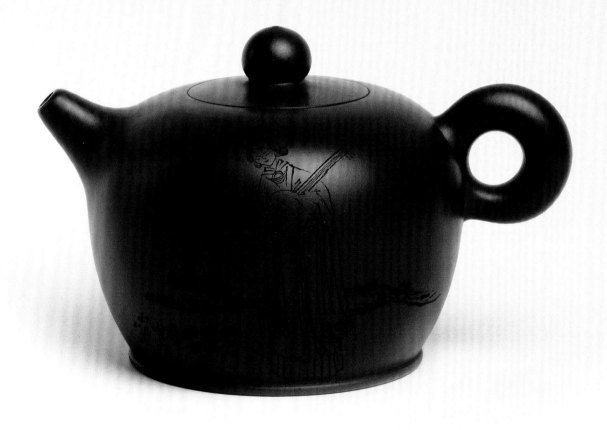

《紫砂繁華夢》 許艷春作品

四大美女之三

高七點八厘米　寬一三點二厘米　厚九厘米

底印：艷春陶藝

蓋印：許艷春

把印：許

壺身書畫：貴妃圖　醉陶齋樂人

刊《壺譜》紫砂壺藝系列，頁163，天地方圓雜誌社，1995年。

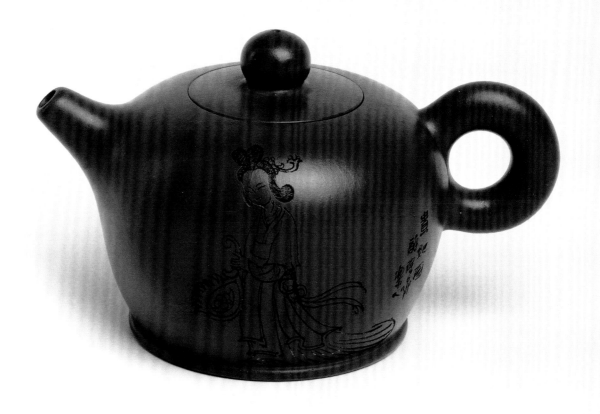

【紫砂繁華夢】 許艷春作品

四大美女之四

高一〇點六厘米　寬一三點五厘米　厚九厘米

底印：艷春陶藝

蓋印：許艷春

把印：許

壺身書畫：西施浣紗　陽羨醉陶齋樂人丙子年夏

刊《壺譜》紫砂壺藝系列，頁163，天地方圓雜誌社，1995年。

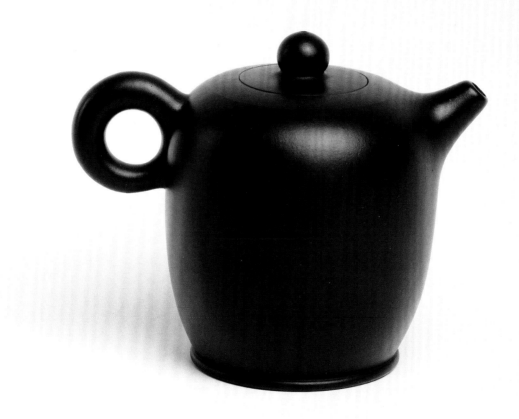

【紫砂繁華夢】 許艷春作品

矮提梁圓壺

高一一厘米 寬一三厘米 厚一一厘米

底印：許艷春製

底簽：庚寅夏月 艷春手製

蓋印：許

入選『第七屆中國當代青年陶藝家作品雙年展』，杭州，2010年10月。

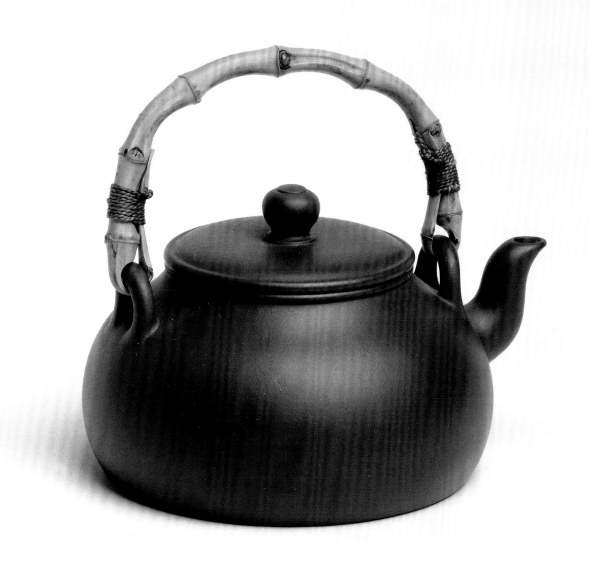

高提梁圓壺

入選『第七屆中國當代青年陶藝家作品雙年展』，杭州，2010年10月。

蓋印：許

底簽：艷春手製　庚寅夏月

底印：許艷春製

高一四點二厘米　寬一三厘米　厚一一厘米

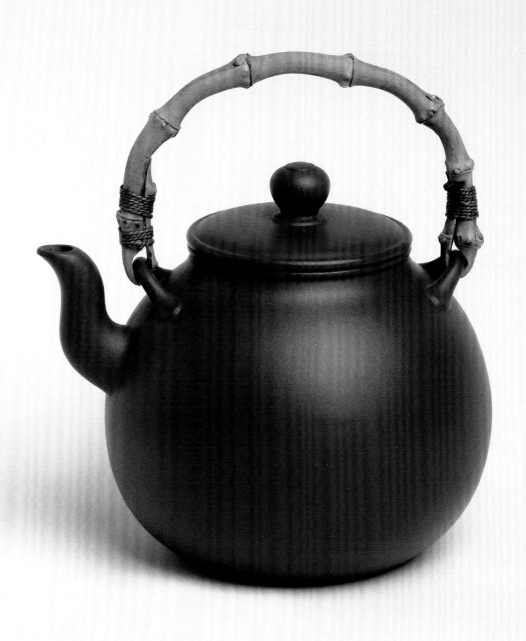

高柱圓壺之一

高一一點六厘米　寬一三點二厘米　厚七點五厘米

底印：艷春製陶

底簽：丁丑年秋月許艷春製於丁山並記

蓋印：許艷春

刊《藝術界》頁111，2006年，第三期。

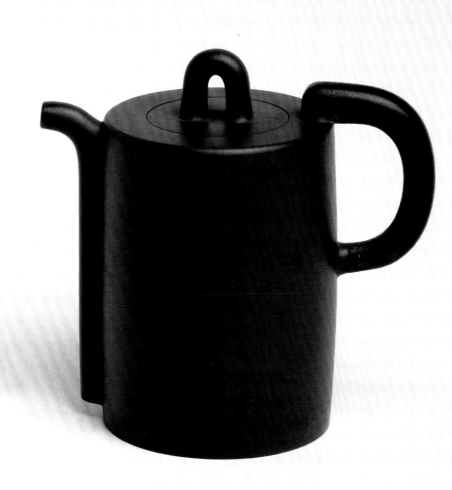

扁柱圓壺

高六點五厘米　寬一七點五厘米　厚一二點六厘米

底印：許艷春製

底簽：艷春手製　2008.10

蓋印：許

入選『第六屆中國當代青年陶藝家作品雙年展』，杭州，2008年11月。

刊《國技大典‧中國紫砂陶》，頁300，江蘇音像出版社，2010年12月。

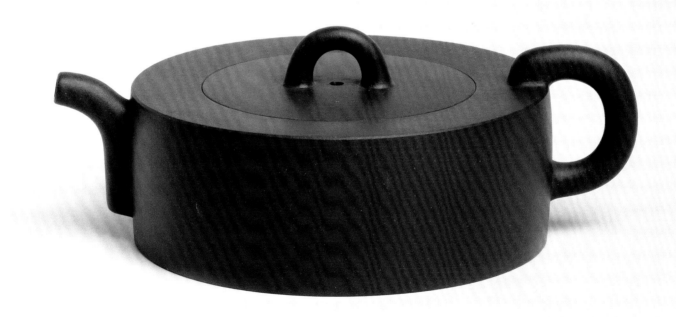

高柱圓壺之二

高一六點五厘米　寬一五點五厘米　厚九厘米

底印：許艷春製

底簽：艷春手製　2008.10

蓋印：許

刊《國技大典·中國紫砂陶》頁300，江蘇音像出版社，2010年12月。

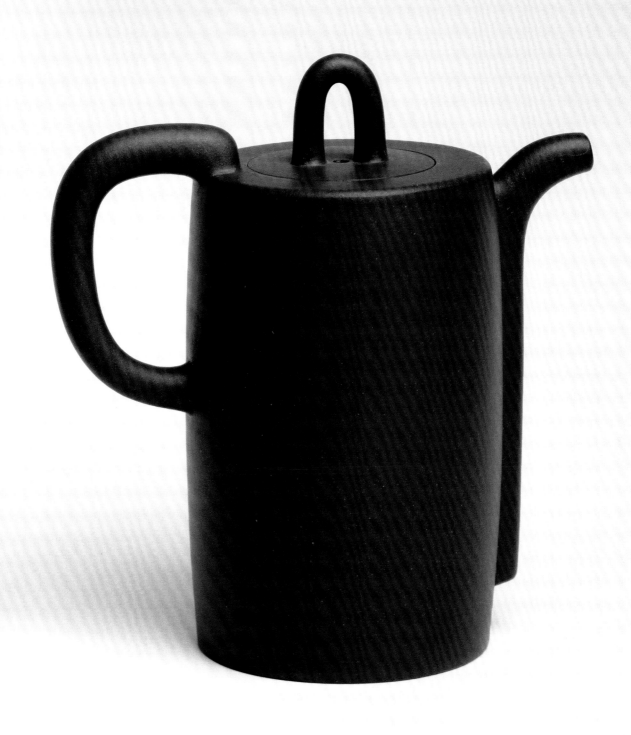

倒把西施

高六點五厘米　寬一○點二厘米　厚七點二厘米

底印：艷春

蓋印：許

把印：許

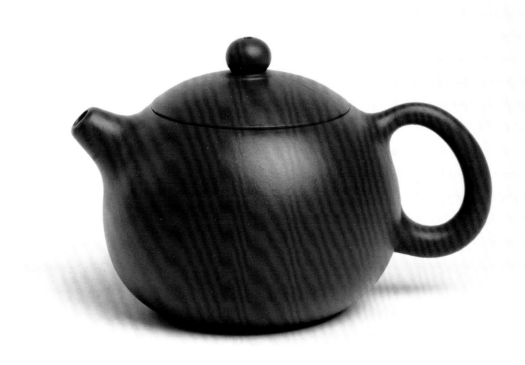

潘壺

高九點八厘米 寬一四點八厘米 厚九點八厘米

底印：：艷春製陶

底簽：：艷春手製 乙卯春月於丁山

蓋印：：許艷春

把印：：許

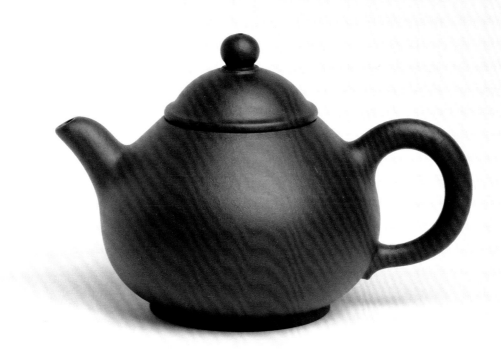

德鐘

高八點三厘米　寬一五點五厘米　厚一〇點二厘米

底印：許艷春製

底簽：許艷春手製　2006.1

蓋印：許

把印：許

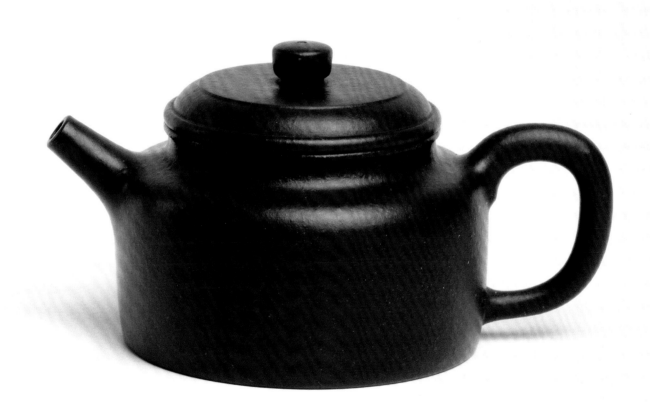

【紫砂繁華夢】 許艷春作品

龍蛋

高一〇點五厘米 寬一三點五厘米 厚九點四厘米

底印：艷春陶藝

蓋印：許

把印：許

壺身銘：飲之太和 醉陶齋樂人

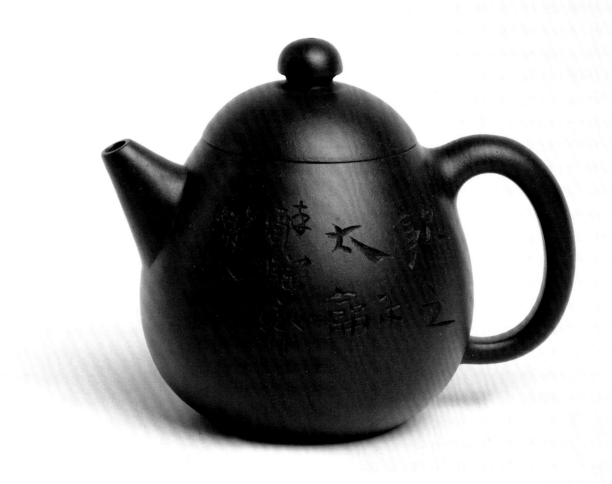

小掇只

高九點二厘米 寬一三厘米 厚八點八厘米

底印：艷春製陶

蓋印：許

把印：許

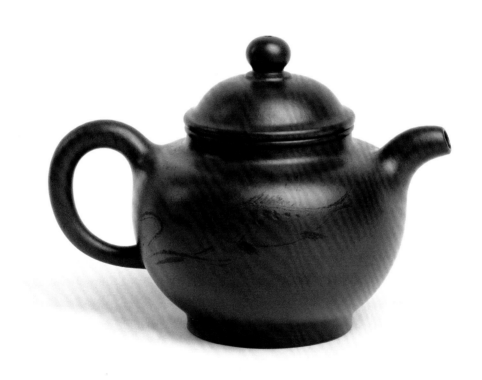

小湯婆

高七點五厘米 寬一一點六厘米 厚八點八厘米

底印：艷春製陶

底簽：艷春製於庚辰年中秋節

蓋印：許 艷春

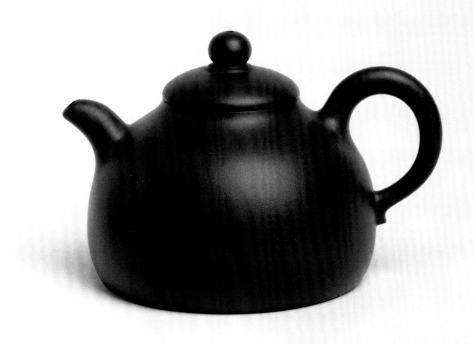

小甩提

高七點五厘米 寬一一點五厘米 厚九厘米

底印：艷春製陶

蓋印：許 艷春

把印：許

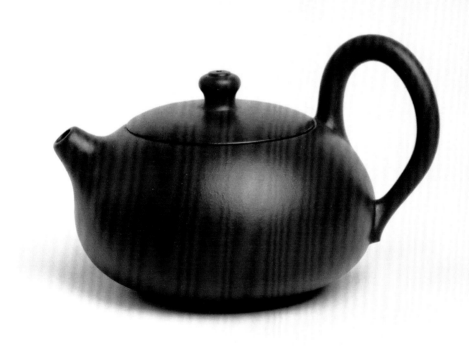

小美人肩

高九厘米 寬一一點五厘米 厚六點五厘米

底印：艷春

底簽：艷春手製 癸未年秋月

蓋印：許

把印：許

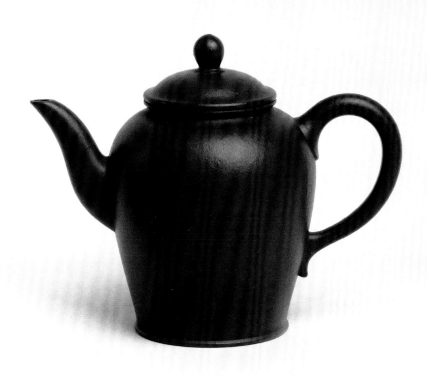

小高石瓢

高九厘米　寬一二點二厘米　厚八厘米

底印：艷春

底簽：艷春手製　庚寅夏月

蓋印：許

把印：許

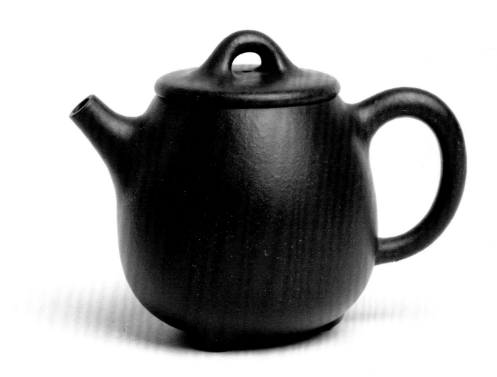

【紫砂繁華夢】 許艷春作品

小思亭

高八點五厘米 寬一〇點八厘米 厚七厘米

底印：艷春製陶

底簽：艷春製於 一九九八年三月

蓋印：許艷春

把印：許

刊《第五屆中國當代青年陶藝家作品雙年展》，劉正、周武主編，頁46，中國美術學院出版社，2006年12月。

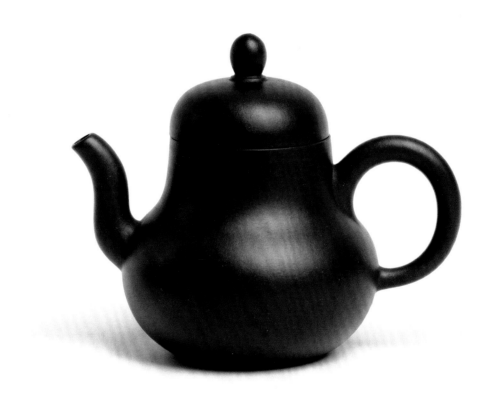

小胖翁

高九點二厘米　寬一二厘米　厚七點八厘米

底印：艷春

蓋印：許

把印：許

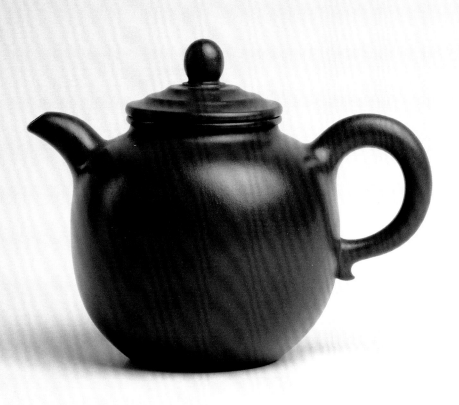

仿鼓

把印：許

蓋印：艷春製陶

底簽：許艷春一九九八年三月製於宜興

底印：艷春製陶

高八點八厘米　寬一七點五厘米　厚一二厘米

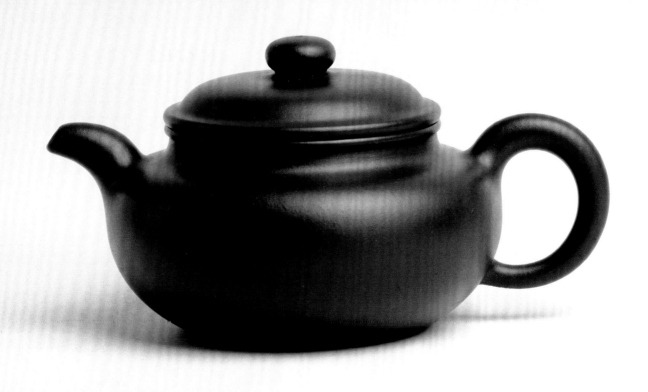

【紫砂／繁華夢】 許艷春作品

碩艷

高一〇點五厘米 寬一七厘米 厚一二點五厘米

底印：艷春製陶

底簽：艷春手製 壬辰之夏

蓋印：許

把印：許

壺身銘：坐酌泠泠水，看煎瑟瑟塵。無由持一碗，寄與愛茶人。陽羨樂人銘之。

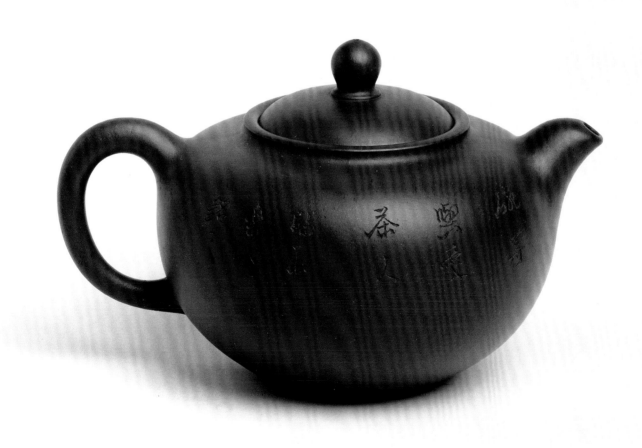

大富貴

高一〇點五厘米 寬一七點五厘米 厚一二點八厘米

底印：艷春製陶

底簽：壬辰秋月 艷春手製

蓋印：許

把印：許

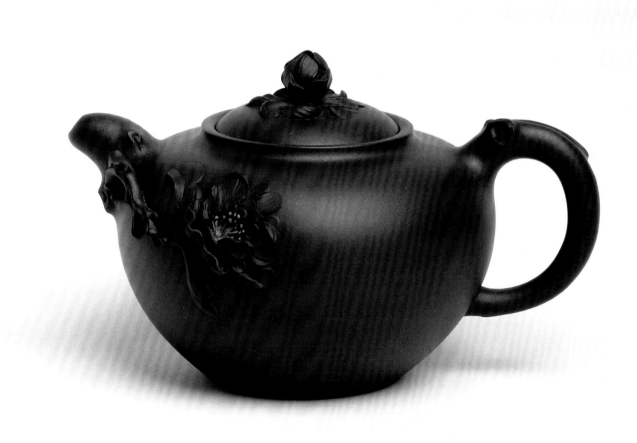

一品香

高八厘米 寬一五點五厘米 厚一一點二厘米

底印：艷春製陶

底簽：艷春手製 壬辰之秋

蓋印：許

把印：許

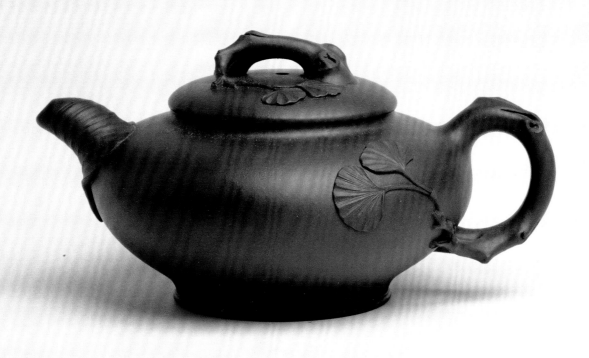

天球春色

高九點八厘米 寬一五點五厘米 厚一一厘米

底印：艷春製陶

底簽：艷春手製 辛卯夏月

蓋印：許

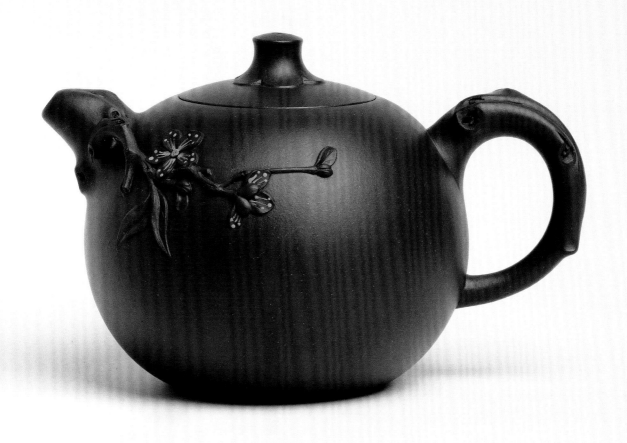

三足竹段圓壺

高七點五厘米 寬一五點六厘米 厚一一厘米

底印：艷春陶藝

蓋印：艷春製陶

把印：許

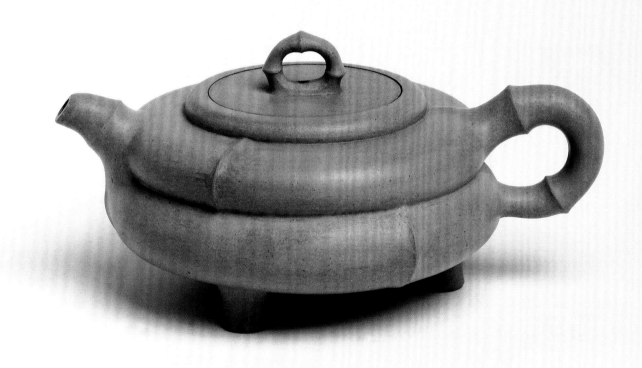

《紫砂繁華夢》 許艷春作品

節節高

高一〇點八厘米　寬一三厘米　厚九點三厘米

底印：艷春製陶

蓋印：許　艷春

把印：許

刊《尋找紫砂之源》，頁316，徐鳳龍、張鵬燕編著，吉林科學技術出版社，2008年3月。

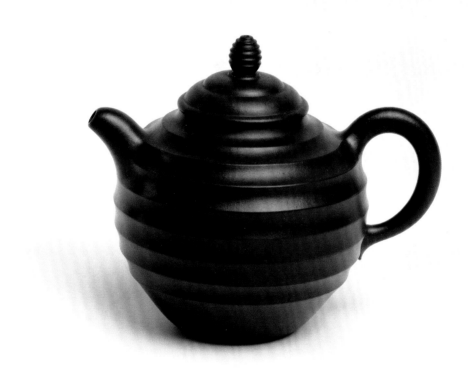

【紫砂繁華夢】 許艷春作品

貼金竹節壺

高一六厘米 寬二三點五厘米

底印：許艷春手製

蓋印：許

二二〇

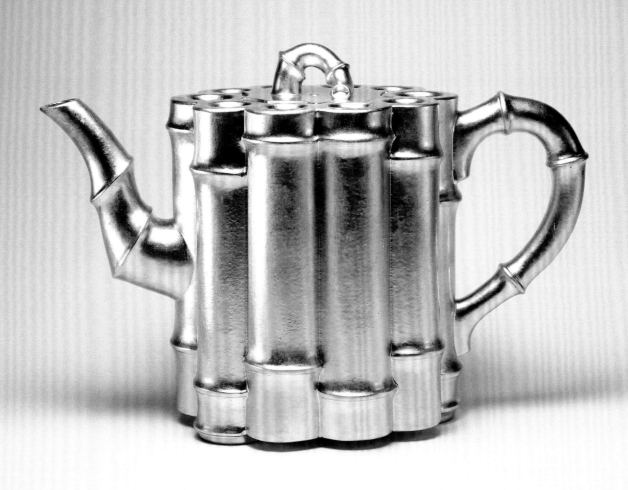

當代紫砂陶藝創作方法思考

吳光榮

中國美術學院公共藝術學院陶瓷與工藝美術系副教授

宜興紫砂陶藝的發展，在晚清的一些史料記載中，種類之豐富、造型之優美、做工之精緻，令世人讚賞。

紫砂陶藝的發展，與傳統紫砂壺藝。與茶文化完美結合的紫砂壺，更是名揚天下。

當代紫砂陶藝的發展，與傳統紫砂陶藝之比較，種類並不算多，唯紫砂壺藝獨秀。

紫砂壺藝的發展，與過去也並無多大的區別，人們仍以使用為目的，延續著傳統的造型。文化人欣賞與百姓喜愛的紫砂壺藝，各行其道。

余留心多年，聚書不少，不僅關注當代紫砂陶藝的發展，也對紫砂陶藝的過去歷史極感興趣。尤其是對宜興特有的泥片成型工藝，更是情有獨鍾。查閱、收集、整理了大量的與紫砂陶相關的文獻資料。利用公家博物館及私人收藏的出土作品、傳器及古窯址發掘出的殘器標本，分析、研究紫砂泥料的可塑性，探究其成型方法與輔助成型的一些加工工具之間的關係。嘗試多種成型方法的可行性，徒手製作或與傳統製作方式相結合等，做了許多試驗。我想從製作工藝角度介入，在成型上有所突破，做些與眾不同的壺藝。

至於表現形式如何，我想先有了風格、特點，再去逐漸完善。

一、捽壺成型工藝試驗

何為捽壺？就是將圍好的壺體，通常稱之為『身筒』，在身筒上嵌入口片、底片，待稍乾後，在臺面上捽。身筒受到外力的作用，會發生變化。因為身筒內有氣體，捽的力度大小不同，身筒就會出現不同程度的變形。在此過程中，要及時發現與把握住喜歡的形態，否則，欠一點不美，過一點則前功盡棄。

在學習製作傳統壺藝造型的過程中，壺體的曲線變化，非常有趣，且變化豐富。穩重、飄逸、秀氣、

墩厚盡在曲線的變化之中。幾百年來，聰明、且想像力豐富的陶工，發明了各種材質的製陶工具，用於輔助加工成型，以其實現對壺藝的塑造。久而久之，加工各種曲線、弧度的不同材質的箆子出現了，軟硬兼有。今日做傳統壺藝造型，特別是圓球體形，在打好大概形狀或是身筒後，後續的整形、加工，都需要箆子來加工、規範其形態直至完成。傳統的箆子，一方面有利於加工弧面，但另一方面卻又限制了曲線的變化。

初學壺藝時，首先學做圓壺。由於需要對泥料的乾濕變化有所認知，就用各種軟硬不同的泥料，製作身筒。當用較軟的泥料成型時，往往很難控制。打好的身筒，雖然將滿片、底片裝上，依然容易變形。在觀察這種變化時，產生了諸多想法，不妨就木拍用力拍打，或者乾脆在工作臺上將身筒再摔一摔，觀察整個過程的變化。這一摔，讓我發現了壺體曲線變化的奧秘，興奮不已。從此便開始對這種成型方法的可行性進行嘗試，由最初對乾濕、軟硬泥料的認知、理解不同，再用其軟硬不同的泥料，做各種試驗，以探究不同軟硬泥料的可塑性究竟如何。在試驗過程中，設定有想法和沒想法之間的區別，結果會是怎樣？

所謂有想法，就是在摔身筒之前，手中的身筒應該是何種形態？將想要出現的形態，事先做出大概形態。做好了這些預想中的形態，便開始摔。同時也可以做好幾個相似的形態，用大小不同的力去摔，以期待想要的形態出現。結果有想法與沒想法之間區別很大，也就是說，有意識或無意識，其結果可能相反。

在反復試驗的過程中，最重要的是掌握好泥料的乾濕變化，或是泥料的軟硬程度不同，適應何種造型，在何種狀態下，最容易把握，好的泥料韌性都比較好。待泥性熟悉後，做起來就方便多了，先將想要的形態做好，再決定摔的力度的大小。有些情況下，製做特別的形態，需要較軟的泥料，可能就需要借助一些其他材料，來輔助成型。比如說，太軟的泥料，打好泥片後可能都拿不起來，這時候，泥料下面最好鋪上一層布，就可以拿起來了。不過布亦有軟硬之分，形態如何變化，需選擇軟硬不同的布。軟的泥料用布包起，輔助成型。待想要的形態做好後，因泥料太軟，將無法穩定，這時，需要用電吹風，快速將整體表面吹一吹，略為乾一些，憑感覺將形態固定下來，稍後，再做調整，根據自己預先想好的大概形態，再去完成每一個細節。

因為每次做作品，想法也都不一樣，有時候也會用一些比較乾的泥料。用略乾一些的泥料做作品，可以隨意大膽地去摔，比較自由，豎摔、橫摔或多個角度都可以，根據自己的想像，基本上都可以做到，這

種形態一般多為從整體考慮，但容易缺少細節。

做大件作品時，泥料卻是要略乾一些的，待身筒形態完成後，再做一些細節上的處理，尤其是嘴、把、鈕的一些形態處理，要與身筒形態吻合，這就需要你自己對審美的認知。在我們對待這類作品表現時，作品中的許多原始細節、局部以及製作過程中出現的一些自然變化的痕跡，往往大多都會保留下來，不去做過份的加工。

另一方面，此種方法成型的作品，表面會出現許多凹凸面及自然的變化，泥料在摔的過程中，泥料自身的漲力、肌理變化都極為豐富，視覺效果極好，也沒有必要處理掉。有些作品根據造型需要，需表面加工處理，若是用傳統的明針來加工，要比加工傳統壺藝難度大得多。

因摔所形成的壺藝形態，在可控制與非控制之間遊蕩。所出現的形態，經常會超出我們想像，帶來意想不到的效果，這應該就是做陶的樂趣吧！

至於此種方法做出的形態，則仁者見仁智者見智了。

二、捏壺成型工藝試驗

捏壺成型的方法，靈感來源於傳統飲食中的麵食製作方法。如包包子、包水餃之類的加工方法。

可塑性非常好的紫砂泥料，在掌握好泥料的乾濕變化後，可以採取多種類似包包子的方法成型。

將打好的泥片，軟硬適中，根據形態的需求，先將用作口片的片子，確定好大小、位置，然後用泥漿貼上，做好記號。再將身筒捏起來，捏的時候，要有整體形態的想像，要考慮到捏的摺痕以及摺痕之間的疏密關係，是緊是松，是多或是少，其結果，形態是不一樣的。以多少為比較理想形態，這是需要你自己的審美眼光來決定的。

以多少捏痕較為好看，都可以根據自己的想像來做。在捏的過程中，造型相對扁一些的，會比較好做。高一些的略有難度。若再大一些的，還需要其它一些桶、盆、碗之類的器皿，輔助成型。

難度較大的是，因造型需要，有時會用特別軟的泥料成型，此時，就需要在布上加工泥片，將打好的泥片，用布拎起來，進行成型加工，將形態捏好後，同樣要用電吹風，快速吹一吹，將形態固定下來，將布揭去。待少許乾後，將身筒內的摺痕空間處，一一填上軟泥，整理好，將粘接底片的部位，裁整齊。將

裁好大小適中的底片嵌入，待少許乾後，再將整個身筒翻過來，加工處理細節。同時也可以對身筒的整體形態、做些調整。必要時根據形態需求，也可以將捏好的身筒做些摔打處理。在摔、拍打的過程中，一定要小心、謹慎，切記不可硬摔。待整個身筒處理好後，再將嘴、把、鈕及相關的部位東西做好，其形態及加工方法，要與身筒方法相同，要考慮到與其之間的協調關係。各個部位之間的大小比例關係，都要把握好，切不可出現謹毛失貌的現象，當然，另一方面也在體現著你的審美修養及造型能力。

在上述製作身筒的過程中，要準確把握住每一個製作過程，因此種製作方法，多為即興創作，每一個形態的前後變化，究竟會發生怎樣的不同，都搞不清楚。經常會出現，是否再加點力度，或者是再捏緊點，可能會更好等等，但往往很難做到這一點。因此，所有過程必須是及時認真把握。否則，將前功經常會將這兩種方法，用在一件作品製作上，該需要捏的時候去捏，該需要摔的時候去摔！真讓人隨心所欲，忘乎所以。

大自然所給予的恩賜，既聽話，又不聽話的紫砂泥料，其實非常有個性。也確確實實有的時候，會讓你捉摸不定，但有的時候又會百依百順。在嘗試摔壺、捏壺的製作方法過程中，熟練掌握成型方法後，也盡棄。

三、借助輔助模具成型試驗

所謂『輔助模具』，即為我們現在日常生活中的一些不同材料的日用器皿，或是用來包裝器皿的硬質材料的盒子，大小不一，形狀各異。

在宜興、明清兩代所有生產的日用陶器，基本上都是泥片成型，在作批量生產時，陶工們往往會製作一些模具，有內模、也有外模，也有一些局部細節的專用模具，來批量生產或是加工器皿上的小部件，用模具輔助成型，同時也可規範其產品的大小、形態及統一尺寸等。

今天許多人對模具成型可能有些誤解（生產商品壺，不在討論之列），使人們不太去談論、或是研究傳統泥片成型工藝中，如何使用模具。

在我們研究宜興傳統的泥片成型工藝過程中，無論是宜興的釉陶，還是製做生產紫砂壺等，都有許多模具存在，大部份都是用來輔助成型的。待大形出來後，再做一些加工處理，因受傳統模具啟發，我們

利用了許多日常生活中的器皿，或是其它的盒子，方形、圓形都有，嘗試着用來輔助成型。這種看似與模具無關的東西，其實所起到的作用與傳統模具有異曲同工之作用。這種無關的東西，亦可做外模，這要看你如何使用。

通常情況下，視這些所謂的輔助模具的大小，跟自己想要做的作品，大小相似即可。這些輔助模具與傳統的模具在概念及使用上有些不同，這裏衹是借助它來完成一個大概的形態，或方、或圓，形態中的一些細節，完全要靠手的能力去創作體現。即使是同一個輔助模具，每次使用其成型時，所出現的形態，都會有所變化，也絕對不會相同。另一方面，每次所使用的泥料，乾濕變化也會不一樣，形態出來就會有些差異。

在利用這些輔助模具成型製作出來的形態，亦可做到多種多樣，細節上的一些變化，可隨心所欲。待形態確定後，再加上些其他的局部形態，如嘴、把、鈕等形態。但需整體協調、統一。

必要時，做一些特別形態，或泥料太軟時，同樣需要輔助模具內，鋪上一層布或是多層布，可根據形態需要而變化多少。

上述幾種成型方法，是我們這些年來，創作時對成型工藝的探索，也是這些年來，我們學習研究傳統的紫砂陶泥片成型工藝時所得到的啟發與嘗試，應是由傳統的泥片成型工藝延伸和發展而來。寫出其中的一些成型製作過程中的細節，提供給大家，以期待相互交流，為未來紫砂陶藝的發展，提供一種可能。

吳光榮藝術活動簡歷

1961 出生於安徽淮南。

1989 畢業於南京藝術學院工藝美術系，獲學士學位。
分配至安徽機電學院工藝美術系任教。
作品入選『第七屆全國美術作品展』。

1990 作品入選『全國陶瓷藝術展』。

1992 考入南京藝術學院美術系碩士研究生課程班學習美術史。

1994 出版《尋找未來・吳光榮許艷春紫砂陶藝作品集》，文物出版社，1994年5月。
作品刊於《中國》畫報，1994年9月。
作品入選『中國工藝美術名家作品展』。

1995 加入中國古陶瓷學會。

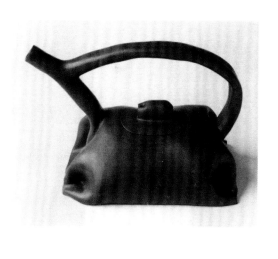

《捏壺系列》
中華人民共和國文化部典藏

《人民日報》（海外版）1995年1月5日，第7版，《寄意於壺——讀吳光榮、許艷春的紫砂壺藝》，鄒其元。

《人民中國》（日文版）1995年1月，頁65，專題介紹《吳光榮夫婦開創紫砂陶藝新境界》。

並在1—11期上，每期介紹一件作品。

1996

作品入選『96中國景德鎮「中日陶藝展」』。

發表《做壺說壺》，《天地方圓》，1996年11月，總第16期。

發表《丙子新春談供春——揭開供春樹癭壺之迷》，《紫玉金砂》，1996年2月，總第29期。

1997

作品入選『中國當代陶藝巡迴展』英國、西班牙等。

兩件《摔壺系列》作品 入藏中華人民共和國文化部。

『中國藝術大展設計藝術展』北京。

《摔壺》《捏壺》各一件入藏北京故宮博物院，並在故宮漱芳齋舉行了隆重的捐贈儀式，《紫禁城》期刊及多家媒體進行了報導。

發表《孟臣壺與惠孟臣》，《收藏家》，1997年3月，總第23期。

《做壺為藝》，《美術文獻》中國現代陶藝專輯，湖北美術出版社，1997年。

《宜興紫砂壺鑒定》，《美術觀察》，1997年6月。

《淺談宜興古代紫砂壺》，《人民日報》海外版，1997年7月18日，第7版。

《宜興紫砂壺筋紋器形研究》，《天地方圓》，1997年5月，總第19期。

《紫砂竹形茗壺研究》，《天地方圓》，1997年9月，總第21期。

《略談宜興紫砂壺的裝飾發展及其演變》[上]，《天地方圓》，1997年11月，總第22期。

《陳鳴遠在世年代考訂》，《紫玉金砂》，1997年11月，總第50期。

《中國文物報》1997年10月26日，第二版刊《吳光榮許艷春向故宮捐贈紫砂作品》，蔣迎春。

1998

應臺灣藝術學院邀請，赴臺北參加『傳統藝術研討會』。並發表《論紫砂陶的產生發展及其演變》《傳統藝術研討會論文集》，傳統藝術中心籌備處，1998年6月。

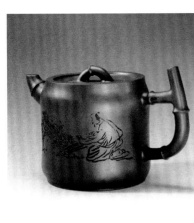

《摔壺系列》

北京故宮博物院典藏

作品入選『中國當代青年陶藝家作品雙年展』。

發表《宜興紫砂壺款識與辨偽》，《收藏家》，1998年1月，總第27期。

《宜興紫砂壺別稱及其它》，《農業考古》，1998年2月。

《略談宜興紫砂壺的裝飾發展及其演變》[下]，《天地方圓》，1998年1月，總第23期。

《宜興紫砂壺別稱及其它》，《天地方圓》，1998年10月，總第26期。

《創新求索陶藝路——紫砂伉儷吳光榮、許艷春》，《紫玉金砂》，1998年1月，總第52期。

《晚清名手程壽珍——程壽珍生卒年代考訂》，《紫玉金砂》，1998年2月，總第53期。

《明中期紫砂壺工藝》，《紫玉金砂》，1998年3月，總第54期。

《紫砂壺款識與辨偽》，《紫玉金砂》，1998年6月，總第57期。

《明晚期紫砂壺工藝》，《紫玉金砂》，1998年7月，總第58期。

《宜興紫砂壺起源研究》，《紫玉金砂》，1998年11月，總第62期。

《吳光榮 許艷春伉儷贈作品予北京故宮博物院》《茶與壺》，1998年，總第67期。

應臺北師範學院邀請，赴臺北參加『傳統藝術研討會』，並演講《大陸地區傳統陶瓷工藝美術現況與傳承》，《大陸地區傳統工藝美術現況與傳承制度研討會論文集》，臺北師範學院，1999年5月。

1999

作品入選『北京迎千禧陶藝邀請展』。

『中國當代陶藝作品展』。

『瑞士卡羅國際陶藝雙年展』。

參加『江蘇省特種工藝美術小型企業體制改革及管理模式對策研究』課題。

發表《摶泥自述》，《中國陶藝》，1999年增刊。

《潮汕朱泥壺與宜興朱泥壺之區別》，《福建文博》，中國古陶瓷研究會，1999年會專集。

《九八中國當代青年陶藝家作品雙年展》，《紫玉金砂》，1999年2月，總第65期。

《小議〈調燮類編〉》，《紫玉金砂》，1999年3月，總第66期。

《堅持理想 尋求規範——對紫砂壺藝市場現狀的思考》，《紫玉金砂》，1999年4月，總第67期。

《紫砂壺藝教學隨筆》，《紫玉金砂》，1999年5月，總第68期。

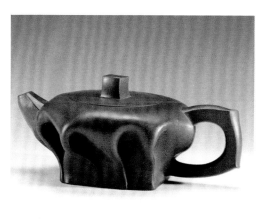

《捏壺系列》

北京故宮博物院典藏

《捏壺系列》

中國國家博物館典藏

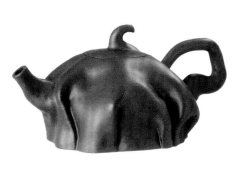

《換個活法的韓美林》，《紫玉金砂》，1999年8月，總第71期。

《清末紫砂史料新發現——清光緒八年荊溪縣同知立碑嚴禁在陶器上亂刻文字》，《紫玉金砂》，1999年12月，總第74期。

作品刊於《裝飾》，1999年2月。

2000　作品入選「中國當代青年陶藝家作品雙年展」。

出版《收藏指南·紫砂》（與人合著），學林出版社，2000年。

《當代中國陶藝》，安徽教育出版社，2000年。

《捏壺》入藏中國歷史博物館（現為中國國家博物館）。

發表《宜興紫砂壺的傳播及對西方壺藝的影響》，《文物研究》（第十二輯），黃山書社，2000年1月。

《吳大澂事略》，《紫玉金砂》，2000年1月，總第75期。

作品入選《中國當代美術》1977-1999，雕塑、陶藝、壁畫卷，主編範迪安，浙江人民美術出版社，2000年9月。

「中國當代工藝美術精品展」。

2001　作品入選「韓國廣州世界陶藝廣場展」。

「第一屆中國陶瓷藝術展」。

調入中國美術學院藝術設計職業技術學院任教。

赴韓國參加「韓國國際柴燒陶藝展」。

2002　作品入選「中國當代青年陶藝家作品雙年展」。

發表《宜興紫砂壺起源研究》，《中國藝術學研究》，《張道一教授七十華誕暨從教五十年文集》，李硯祖主編，湖南美術出版社，2002年1月。

《從範匏看紫砂壺搪坯成型與貼花裝飾》，《浙江工藝美術》，2002年1月。

《明中期紫砂壺工藝研究》，《浙江工藝美術》，2002年4月。

作品《失去水源的壺》，選入「義務教育課程標準實驗教科書《藝術》八年級·下冊，國家藝術

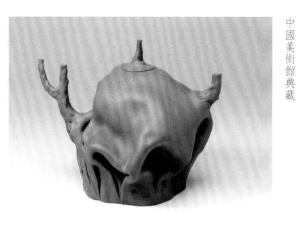

《失去水源的壺》
中國美術館典藏

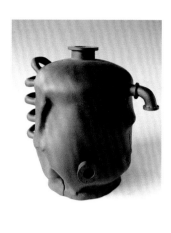

《人形壺之四》
廣東美術館典藏

2003

課程標準研製組編寫，楊立梅主編，山東美術出版社，2002年11月。

作品入選『延伸與突破——中國現代陶藝狀態展』。

作品《人形壺之四》入藏廣東美術館。

發表《明晚期紫砂壺工藝研究》，《浙江工藝美術》，2003年1月。

《陳鳴遠在世年代考訂》，《浙江工藝美術》，2003年2月。

《程壽珍生卒年年代考訂及其它》，《浙江工藝美術》，2003年3月。

《老的很美麗——緬懷朱家溍先生》，《浙江工藝美術》，2003年4月。

2004

作品刊於《中國今日陶藝》，白磊、白明編著，江西美術出版社，2003年12月。

作品入選『第四屆中國當代青年陶藝家作品雙年展』。

『景德鎮國際陶瓷藝術教育大會暨作品展』。

出版《茶具珍賞》，浙江攝影出版社，2004年。

發表《紫砂壺殘器辨識》，《浙江工藝美術》，2004年1月。

加入中國美術家協會。

2005

應臺灣藝術大學邀請，赴臺北參加『茶與藝』學術研討會，並演講《明清紫砂壺成型工藝》，《茶遍天下——2005茶與藝學術研討會論文集》，臺灣藝術大學，2005年12月。

作品入選『中、日、韓三國陶藝交流展』。

發表《三把明代最早的紫砂壺》，《茶博覽》，2005年1月。

《宜興紫砂壺圓器造型研究》，《浙江工藝美術》，2005年2月。

《陶藝專業本科畢業論文選題芻議》，《2005年首屆國家陶瓷教育年會論文集》，陝西人民美術出版社，2005年10月。

課題《陶藝教學與實踐》（浙江省高等教育重點建設教材）。

調入中國美術學院陶藝系。

2006

作品入選『壺非壺·宜興紫砂藝術展』。

『中國美術館陶瓷藝術邀請展』。

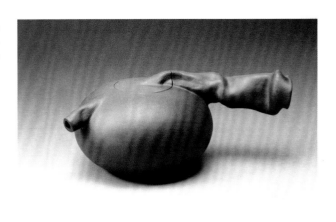

《捏壺》

浙江美術館典藏

「法國瓦洛里陶藝雙年展」。

「第五屆當代中國青年陶藝家作品雙年展」。

「首屆ISCAEE國際陶藝教育交流年會作品展」。

作品《失去水源的壺》入藏中國美術館。

《捏壺》入藏浙江美術館。

《捏壺》入藏法國瓦洛里斯陶瓷藝術博物館。

發表《宜陶與茶》，《茶博覽》，2006年6月。

2007

作品入選「首屆廣東當代陶藝大展」。

《茶藝 壺趣及粵人壺緣》，《壺非壺·宜興紫砂藝術》，嶺南美術出版社，2006年6月。

出版《紫砂收藏入門百科》（與人合著），吉林出版集團有限責任公司，2007年。

《茶藝與壺趣》，《國際名茶專刊》，2007年，總第15期

《淺談明代中後期宜興紫砂茗壺與起的社會環境》，《茶博覽》，2007年3月。

《東風西漸——西方社會的宜興陶瓷風潮》，《茶博覽》，2007年4月。

《形形色色的十七、十八世紀的西方壺藝》，《茶博覽》，2007年5月。

《紫砂壺製作方法》，《紫禁城》，2007年5月。

《明清紫砂壺製作工藝研究》，《新設計叢集·4》，中國美術學院出版社，2007年9月。

中國美術學院課題《宜興紫砂泥片成型工藝研究》結題。

《中國日報》（英文版）2007年1月18日，第19版《非同尋常的壺藝》，專題介紹。

2008

作品入選「第六屆中國當代青年陶藝家作品雙年展」。

「三國演義2008年 中日韓現代陶藝新世代交流展」。

出版《紫砂收藏鑒賞全集》（與人合著），吉林出版集團有限責任公司，2008年。

《陶人心語——當代日本名窯十二講》，中國美術學院出版社，2008年。

發表《紫砂壺史研究的開拓者》，《徐鰲潤紫砂陶藝論文集》，盈記唐人工藝出版社，2008年5月。

《捏壺》

法國瓦洛里斯陶瓷藝術博物館典藏

《從日本陶人那裏重溫我們失去的技藝》，《紫禁城》，2008年10月。

《跟老婆一起玩泥巴》，《中華美術》，2008年2月。

晉升為副教授，從事陶藝教學、陶藝創作及陶瓷史、工藝史研究。

參與南京博物院考古所發掘宜興蜀山古窯址出土紫砂標本整理。

參加由南京博物院主辦的『蜀山窯址發掘學術研討會』。

2009

作品入選『文思 物語 大陸當代陶藝展』臺北鶯歌陶瓷博物館。

『中國當代學院派陶藝三十家——09年度美術報藝術節陶藝家學術提名展』。

發表《早期宜興紫砂壺的想像》，《浙江工藝美術》，2009年3月。

『2009亞洲當代陶藝·新世代的交流展』，日本。

主持2009.4—2010.4年度清華大學藝術與科學研究中心柒牌非物質文化遺產研究與保護基金項目。

『第十一屆全國美術作品展·陶藝展』。

『第十一屆全國美術作品優秀展』。

2010

《宜興紫砂陶泥片成型工藝研究》課題。

作品入選『浙江省第十二屆美術作品展覽』。

作品入選『第七屆中國當代青年陶藝家作品雙年展』。

應臺北教育大學人文藝術學院邀請，赴臺北參加『2010海峽兩岸文化創意產業拔尖論壇暨學術卓越研討會』，並演講《從創意設計看宜興紫砂文化產業之發展》。

參加『傳承與拓展·中國傳統工藝與造型研究研討會』，並發表《當代紫砂壺藝表現形式研究》。

《傳承與拓展·中國傳統工藝與造型研究研討會論文集》，劉正、周武主編，中國美術學院出版社，2010年12月。

2011

出版《紫砂鑒定》（與人合著），吉林出版集團有限責任公司，2010年6月。

2009.4—2010.4年度清華大學藝術與科學研究中心柒牌非物質文化遺產研究與保護基金項目《宜興紫砂陶泥片成型工藝研究》課題結題，並獲優秀。

策劃『紫砂意象』展，及『紫砂意象·紫砂藝術學術研討會』，

主編《紫砂意象·朱可心師生作品集及紫砂藝術學術研討會論文集》，並發表論文《芻議陶藝基礎

教學中的泥片成型工藝》，中國美術學院出版社，2011年10月。

《紫砂名壺鑒賞》（與人合著），印刷工業出版社，2011年8月。

《紫砂壺收藏與辨偽》（與人合著），印刷工業出版社，2011年8月。

《紫砂名壺珍賞》（與人合著），印刷工業出版社，2011年8月。

發表《20世紀前期宜興陶業史料鉤沉及泥片成型》，《東方博物》，浙江省博物館編，浙江大學出

版社，2011年8月。

《有流、有蓋、有把就是壺》，《中國陶瓷畫刊》，2011年第6/7期。

《做陶隨筆》，《今日藝術》，2011年11月，總第11期。

參加由山東工藝美術學院主辦『2011全國藝術學科建設論壇暨張道一先生從教六十年及藝術學思想

研討會』。發表《跟老師學手藝》，《藝術學之道·張道一先生從教六十年及藝術學思想研討會紀

念文集》潘魯生主編，山東美術出版社，2011年11月。《設計藝術》，山東工藝美術學院學報，

2011年5月。

參加由深圳大學藝術設計學院主辦的『2011深圳設計論壇暨設計展』。

作品入選『第二屆浙窯國際陶藝邀請展』。

做客新浪網談紫砂壺收藏，2011年8月24日。

2012

作品入選『第八屆中國當代青年陶藝家作品雙年展』。

『非·今日主流——學院陶瓷藝術作品展』。

『2012野秀陶園國際陶藝家茶器作品邀請展』。

發表《芻議陶瓷史在陶藝教學中的作用》，《2012中國陶瓷藝術高等教育高峰論壇論文集》，劉正

周武主編，中國美術學院出版社，2012年6月。

許艷春藝術活動簡歷

1965　出生於江蘇宜興。

1982　進入宜興紫砂工藝廠，先後跟隨顧紹培、劉建平兩位師傅學藝。

1985　考入南京藝術學院工藝美術系陶瓷設計專業學習。

1989　畢業，獲學士學位。回到宜興紫砂工藝廠研究所工作。
　　　作品入選『第七屆全國美術作品展』。

1990　作品入選『全國陶瓷藝術展』獲三等獎。
　　　『景德鎮杯國際陶藝精品大獎賽』獲三等獎。

1993　獲江蘇省輕工業廳頒發的工藝美術師資格。

1994　出版《尋找未來‧吳光榮許艷春紫砂陶藝作品集》，文物出版社，1994年5月。

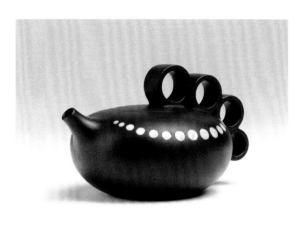

《珍珠翡翠壺》
北京故宮博物院典藏

作品刊於《中國》畫報，1994年9月。

1995
作品入選『中國工藝美術名家作品展』。
《人民日報》（海外版）1995月1月5日，專題介紹。
《人民中國》（日文版）1995年1月至11月，以《開創紫砂陶藝新境界》為題進行專題介紹，並在全年的期刊中，每期刊登一件作品，給予介紹。

1996
作品入選『96中國景德鎮「中日陶藝展」』。
榮獲『宜興市青年科技英才』稱號。
作品刊於《中國紫砂藝術》，陳傳席著，書泉出版社，1996年9月。
《天地方圓》，總第16期，1996年11月。

1997
作品入藏北京故宮博物院，並在故宮漱芳齋舉行了隆重的捐贈儀式，《紫禁城》期刊及多家媒體進行了報導。

1998
作品入藏無錫市博物館。
榮獲『宜興市十佳讀書藏書家庭』稱號。
作品刊於《紫砂苑學步——宋伯胤紫砂論文集》，盈記唐人工藝出版社，1998年。

1999
參加兩岸紫砂茗壺賑災義賣專輯《有壺同享 有難同當》，兩岸紫砂茗壺賑災義賣執行小組主編，盈記唐人工藝出版社，1999年11月。

2000
作品入選『第二屆中國工藝美術大師精品展』。
『中國工藝美術精品展』。
作品刊於《中國當代陶藝》，吳光榮編著，安徽教育出版社，2000年。

2001
作品刊於《紫泥如金——當代宜興紫砂作品集》，中國國際茶博覽交易會，2001年。
《中國紫砂茗壺珍賞》，韓其樓、夏俊偉主編，上海科學技術出版社，2001年7月。
發表《宜興紫砂壺的製作》，《陶藝教室·陶藝製作與欣賞》，王奇、張溫帙著，湖南文藝出版社，2001年6月。

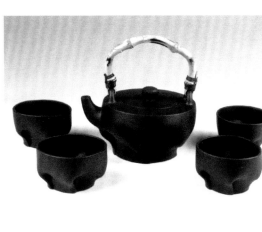

《捏壺茶具》

北京中南海紫光閣典藏

2002　作品入選『第七屆全國陶瓷藝術創新評比展』。

　　　獲江蘇省輕工業廳頒發的高級工藝美術師資格。

2003　作品入選『第二屆全國陶瓷藝術展』。

　　　作品刊於《陶苑掇英·中國宜興陶瓷博物館陶瓷藝術集錦》，上海人民美術出版社，2003年9月。

　　　《當代中國紫砂圖典》，宜興方圓紫砂工藝有限公司編，上海辭書出版社，2003年9月。

　　　受聘於中國美術學院工業設計與陶藝系2003年1月至2008年1月研究生課程特聘教師。

2004　作品入選『第四屆中國當代青年陶藝家作品雙年展』。

　　　《茶具珍賞》，吳光榮著，浙江攝影出版社，2004年3月。

2005　作品入選『第三屆中國無錫太湖博覽會·中國紫砂藝術大展』。

　　　『第七屆中國工藝美術大師精品展』。

　　　作品刊於韓國《茶道》一書。

2006　《中國當代紫砂藝術》，吳達如編著，福建美術出版社，2005年1月。

　　　任江蘇省工藝美術專業資格評審委員會評委。

　　　作品入藏北京中南海紫光閣。

　　　作品入選『壺非壺·宜興紫砂藝術展』。

　　　『第五屆中國當代青年陶藝家作品雙年展』。

　　　發表《宜興陶器泥片成型研究》，《浙江工藝美術》，2006年1月。

　　　作品刊於《中國當代紫砂精英作品集》，中國美術學院出版社，2006年4月。

　　　《當代紫砂名陶錄》，盈記唐人工藝出版社，2006年5月。

　　　《砂海擷英》，李強主編，天津人民美術出版社，2006年10月。

2007　加入中國美術家協會。

　　　當選無錫市第十四屆人大代表。

　　　榮獲江蘇省人事廳頒發的研究員級高級工藝美術師資格。

2008　作品入選『第六屆中國當代青年陶藝家作品雙年展』。

作品刊於《中國紫砂》，2008年2月。

《中華美術》，2008年2月。

《中國宜興陶瓷藝術名人集》，上海科學技術出版社，2008年2月。

《中國紫砂收藏鑒賞全集》，宋伯胤、吳光榮、黃健亮著，吉林出版集團有限責任公司，2008年3月。

《奧運紫砂情·宜興紫砂陶藝家捐贈作品集》，廣陵書社，2008年8月。

《當代紫砂名人經典作品》，中國文化出版社，2008年11月。

《尋找紫砂之源》，徐鳳龍、張鵬燕編著，吉林科學技術出版社，2008年3月。

參加由南京博物院主辦的『蜀山窯址發掘學術研討會』。

經江蘇省經貿委批准，榮獲『第四屆江蘇省工藝美術名人』稱號。

出版《21世紀優秀藝術家畫集·許艷春》，江蘇美術出版社，2008年6月。

受聘於中國美術學院公共藝術學院陶藝系2008年1月至2013年1月研究生課程特聘教師。

發表《早期宜興紫砂壺的想像》，《浙江工藝美術》，2009年3月。

2009

作品入選『陶都風·中國宜興陶瓷藝術北京展』。

『宜興紫砂北京大師展』。

作品刊於《宜興紫砂名人錄》，黑龍江美術出版社，2009年1月。

《紫砂春華》，四川美術出版社，2009年8月。

參加2009.4—2010.4年度清華大學藝術與科學研究中心柒牌非物質文化遺產研究與保護基金專案，《宜興紫砂陶泥片成型工藝研究》課題，負責承擔工藝復原研究。

榮獲2009年度宜興市丁蜀鎮委員會頒發的『慈善之星』稱號。

2010

作品入選『慶百年三八展巾幗風采·宜興市女陶藝家創新作品評比展』。

『陶都風·中國宜興陶瓷藝術上海展』。

『中國上海世界博覽會·紫砂壺藝術展』。

『第七屆中國當代青年陶藝家作品雙年展』。

作品入藏中國宜興紫砂博物館。

《世界知識》畫報專題介紹《紫砂藝術的典範——許艷春紫砂陶藝作品欣賞》。

榮獲2008-2010年度『宜興市學術技術帶頭人』稱號。

榮獲丁蜀鎮婦女聯合會『十佳女陶藝工作者』。

作品刊於《歷史風采盛世風華》，江蘇宜興紫砂工藝廠，徐建榮主編，中國文聯出版社，2010年9月。

《茶具研究》（英文版），吳光榮著，李增龍譯，中國美術學院出版社，2009年4月。

《國技大典‧中國紫砂陶》，江蘇音像出版社，2010年12月。

2011　經江蘇省人民政府批准，榮獲『第五屆江蘇省工藝美術大師』稱號。

作品入選『陶都風‧中國宜興陶瓷藝術深圳展』。

參加由中國美術學院公共藝術學院陶藝系主辦的『紫砂意象』展，及『紫砂意象‧紫砂藝術學術研討會』，並發表論文《宜興陶器模具成型工藝復原研究及其它》。

參加由深圳大學藝術設計學院主辦的『2011深圳設計論壇暨設計展』。

赴韓國參加『紫砂藝術：傳統‧創新』展。

再次當選無錫市第十五屆人大代表。

2012　作品入選『第八屆中國當代青年陶藝家作品雙年展』。

『2012野秀陶園國際陶藝家茶器作品邀請展』。

作品刊於《讀壺記》，徐風著，重慶大學出版社，2012年4月。

後記

『紫砂繁華夢』有多種含義，是我對當代紫砂陶藝狀態的認知與理解。作為參與者，它記錄了我們這些年的行動與聲音。

……

妻子許艷春，從上世紀的一九八二年進入紫砂工藝廠，學習『做坯』，今年已有三十年。期間考入南京藝術學院工藝系學習陶瓷設計，並獲得文學學士學位，在那個年代裏是不多見的。畢業後即回到了原來的工廠，直到如今。

三十年做陶的時光，有茫然、有辛苦、亦有快樂！在前輩師傅、老師、好友的熱情關照下，已獲得了可喜的收穫。

余在妻子的影響下，由平面設計轉向了陶藝創作。並在世紀之交時，得到了中國美術學院的厚愛，調入了中國美術學院，並變更了原有的專業教學，改為教授陶藝，由『業餘』變成了『專業』。此次所呈現的作品，記錄了我們這些年來學習陶藝的點點滴滴。

二十多年來，我們在陶藝創作的過程中，無拘無束、異想天開，或是隨心所欲、得心應手，都得到了諸多前輩、師長以及朋友的熱誠關愛，在此，深表謝意！

已故學人：宋伯胤、徐鼇潤、吳戰壘諸先生，在我們做陶及理論研究的過程中，都給予了極大的關懷和教誨，在此，深深鞠躬！並永遠銘記！

感謝我的老師張道一先生，多年來跟先生學習手藝、學習做人，無論在何時，有問題、有困難，先生都會給予極大的幫助。尤其是在我放棄平面設計而轉向陶藝的時候，先生都在一直鼓勵我。近日先生生病，在病中還為我們的書寫了序言。在此，祝福先生早日康復！闔家幸福、安康！

感謝中國茶葉博物館王建榮館長，為我們舉辦此次展覽！

感謝財團法人成陽藝術文化基金會的鼎力支持！

感謝劉正教授為我們的作品集所寫的序言！

感謝中國美術學院公共藝術學院陶瓷與工藝美術系的支持！

感謝提供作品的所有收藏家和所有幫助、支持此次學術活動的朋友！

吳光榮

壬辰秋月於杭州吳山樵舍

责任编辑：郑亦山

装帧设计：张米笛

设计制作：品图文化

摄　　影：杨　涛

责任校对：钱锦生

责任出版：葛炜光

图书在版编目（CIP）数据

紫砂繁华梦：吴光荣、许艳春紫砂陶艺 / 吴光荣，

许艳春编著.--杭州 ：中国美术学院出版社，2012.10

　　ISBN　978-7-5503-0363-8

　　Ⅰ．①紫… Ⅱ．①吴… ②许… Ⅲ．①紫砂陶-工艺
美术-作品集-中国-现代 Ⅳ．①J527

中国版本图书馆CIP数据核字(2012)第237742号

紫砂繁华梦——吴光荣、许艳春紫砂陶艺

吴光荣 许艳春 编著

出 品 人：曹增节

出版发行：中国美术学院出版社

地　　址：中国·杭州市南山路218号/邮政编码：310002

http://www.caapress.com

经　　销：全国新华书店

制版印刷：浙江影天印业有限公司

版　　次：2012年10月第1版

印　　次：2012年10月第1次印刷

印　　张：30.5

开　　本：787mm×1092mm 1/8

字　　数：22千

图　　数：370幅

印　　数：0001—1500

ISBN 978-7-5503-0363-8

定　　价：560.00元

ISBN 978-7-5503-0363-8

U0112830